學會好色計

設計人一定要懂的配色基礎事典

デザインを学ぶすべての人に贈る カラーと配色の基本 BOOK

大里 浩二 著　　謝爾鎂 譯

序

設計元素中，除了文字與圖像外，還有色彩。

色彩是設計元素中傳達速度最快的，

對於視覺形象的呈現，色彩有舉足輕重的作用。

再怎麼好的編排，如果配色質感拙劣，一切都是枉然。

本書是專為所有學設計的人編寫的色彩指南，

透過豐富的範例解說多種配色表現，

培養設計時絕不失敗的配色挑選能力。

另外，若想要取得色彩相關資格或證照，

必須學習特定的色彩理論，

但是色彩理論相當多元，

無法評斷何者是唯一正確的。

本書將不會偏袒任何特定的色彩理論，

而會試著從各種角度來介紹色彩理論。

2016 年 7 月　大里浩二

CONTENTS

序章 色彩學的基礎

第1章 協調的配色

第2章 強調的配色

第3章 表現感情的配色

第4章 1～2色的配色

附錄1 1～2色的檔案製作

附錄2 2色的範例與圖表

第2章　強調的配色　　　　063

序章 色彩學的基礎

第1章 協調的配色

第2章 強調的配色

第3章 表現感情的配色

第4章 1～2色的配色

附錄1 1～2色的檔案製作

附錄2 2色的範例與圖表

本書內容從基本色彩理論，到配色的基礎與實踐，能貫通學習。

「序章　色彩學的基礎」解説基本色彩理論，

「第 1 章　協調的配色」解説基於色理論易於協調整合的配色，

「第 2 章　強調的配色」解説基於色理論強調輕重之分的配色，

「第 3 章　表現感情的配色」解説感性訴求的配色，

「第 4 章　1～2 色的配色」解説限制色彩的有效配色，

此外，「附錄 1　1～2 色的檔案製作」以簡要步驟解説檔案的製作方法，

「附錄 2　2 色的範例與圖表」則是利用範例與圖表輔助掌握視覺形象。

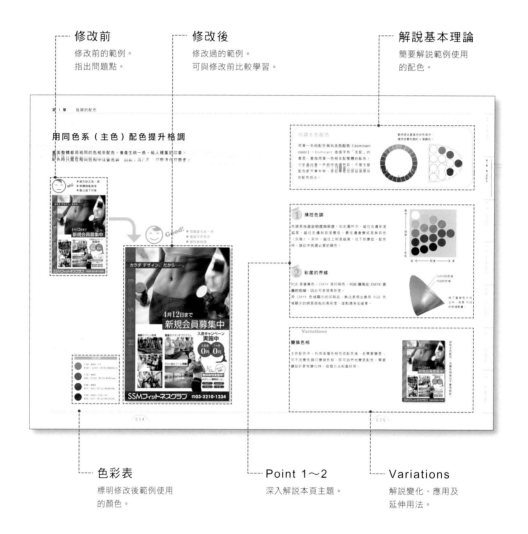

修改前
修改前的範例。
指出問題點。

修改後
修改過的範例。
可與修改前比較學習。

解説基本理論
簡要解説範例使用
的配色。

色彩表
標明修改後範例使用
的顏色。

Point 1～2
深入解説本頁主題。

Variations
解説變化、應用及
延伸用法。

關於白與黑

實際的作品中，
底色大多是採用紙張的白色，
內文則是使用黑色。
本書的範例也是如此，
因此除非是配色中至關緊要的白與黑，
否則不會特別列在色彩表中。

COLOR

C0／M0／Y0／K0
R255／G255／B255（#ffffff）　白

C45／M25／Y25／K30
R121／G138／B144（#798a90）

C20／M100／Y100
R200／G22／B30（#c8161e）

C60／M40／Y40／K100
R0／G0／B0（#000000）　黑

白色與黑色具有重要作用時，
會如左圖般標示出來。

黑色的 CMYK 數值雖然是標記為四色黑
（Rich Black，C60／M40／Y40／K100*），
但是小面積及內文部分
建議使用單色黑（K100）即可。

＊ 四色黑的數值僅供參考。

序章

色彩學的基礎

學習色彩時，
必須先掌握色彩相關的基本知識。
本章將說明色彩的生成原理，
以及涵蓋色彩分類等內容的色彩學。

為何我們能看見色彩

世界上有為數眾多的色彩。
我們能看見色彩，是因為有光。首先就來了解光與色彩的關係。

光與物體與眼睛的關係

當我們身在暗處，將會什麼都看不見。我們看得見物體，是因為物體受到光的照射。而照射在物體上的光，又可分為吸收光與反射光。
例如紅色的蘋果，是吸收了紅色以外的光，而反射出紅色光。我們看見反射的紅色光，就覺得蘋果是紅色的。物體各自吸收與反射光線的不同，就使得色彩產生差異。
例如，「白色」的物體是反射了大部分的光；反之，「黑色」的物體是吸收了大部分的光。而玻璃由於會讓絕大部分的光線穿透，因此呈現透明。

太陽及燈光等光源

光

經物體反射的光（反射光）

顏料的顏色不同，是
因為反射光的差異。

光的種類

人是因為看見光而感覺到色彩，色彩又可分為「光源色」及「物體色」兩種。「光源色」是物體本身發光（直接光）而讓人感覺到的色彩；「物體色」則是經由物體反射的光（反射光）及穿透的光（透過光）而讓人感覺到的色彩。

抽象的聯想	物體色

因太陽這類自體發光的光（直接光）而產生色彩感覺的是光源色。

物體色之一是經由彩繪玻璃窗這類穿透的光（透過光）而產生的色彩感覺。

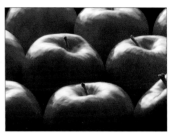

經由反射的光（反射光）而產生的色彩感覺也是物體色。

光的波長

從太陽發出來的光線中，波長為 380nm（奈米）到 780nm 的光是人眼能感覺到的可見光。波長最長的是紅光，最短的是紫光，中間還有多種色彩。若讓白色光穿過三稜鏡折射，我們就能藉由波長的不同而看見其中包含的多種色彩（可見光）。若是大氣中充滿水滴，可能會呈現出與三稜鏡相同的折射效果，這種自然現象就是彩虹。

另外，還有比可見光的紅色波長還長的光，稱為紅外線；比紫色波長還短的光，稱為紫外線，人的肉眼無法看見這些光線。

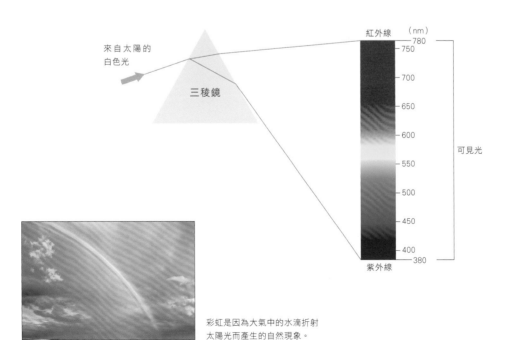

來自太陽的白色光

三稜鏡

紅外線　（nm）
- 780
- 750
- 700
- 650
- 600
- 550
- 500
- 450
- 400
- 380

紫外線

可見光

彩虹是因為大氣中的水滴折射太陽光而產生的自然現象。

色彩的分類

色彩的分類方法有許多種，學習配色時，務必先理解以色彩三屬性為基礎的色彩差異。

色彩三屬性

所謂色彩三屬性，是指色彩具備的三種性質，分別是色相、彩度、明度。色彩的差異便是這些屬性的差異。

色相，是指紅色或藍色等色彩相貌。

彩度表示色彩的鮮豔度。越鮮豔的顏色彩度越高，越黯淡的顏色彩度越低。

明度是色彩的亮度。若以顏料為例，混合較多白色的色彩明度會變高，混合黑色則明度會變低。

若將色彩三屬性配置成三次元立體結構，稱為「色立體」。如下圖將色相排列在圓周上，以明度為中心軸。明度越往上越高、越偏下則越低。彩度是以中心到外側的距離表示，越靠近外側者彩度越高。

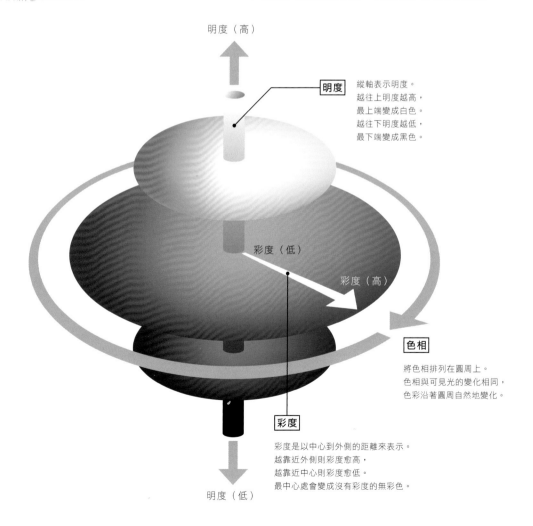

明度（高）

明度　縱軸表示明度。
越往上明度越高，
最上端變成白色。
越往下明度越低，
最下端變成黑色。

彩度（低）

彩度（高）

色相

將色相排列在圓周上。
色相與可見光的變化相同，
色彩沿著圓周自然地變化。

彩度

彩度是以中心到外側的距離來表示。
越靠近外側則彩度愈高，
越靠近中心則彩度愈低。
最中心處會變成沒有彩度的無彩色。

明度（低）

有彩色與無彩色

紅、藍、綠這些可感覺到顏色的色彩，稱為「有彩色」。沒有顏色的白、黑、灰則稱為「無彩色」。

「無彩色」只有明度的變化，「有彩色」則是色相、彩度、明度全都具有變化。

有彩色

「有彩色」的色相、彩度、明度都會變化。

無彩色

「無彩色」是白、黑、灰色，只有明度的變化。

色相環

將色相的變化配置成圓環狀，稱為色相環。依照不同的色彩理論來配置的色相環，在顏色的劃分上也會有所差異，如下圖所示。

配色時要理解色相環，這點相當重要，但是製作時並不需要特別拘泥於哪一個色相環。建議先理解色相環的概念，再依製作需求選用最適當的色相環。

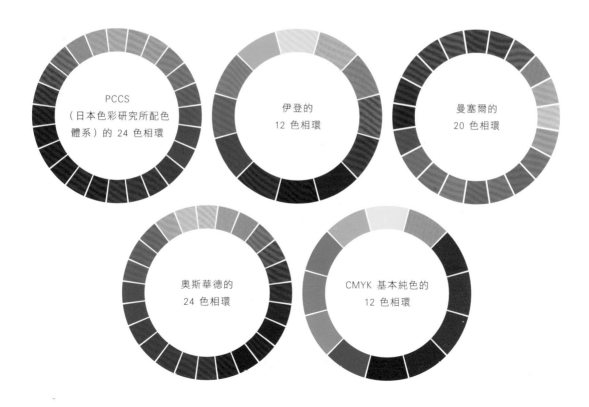

PCCS
（日本色彩研究所配色體系）的 24 色相環

伊登的
12 色相環

曼塞爾的
20 色相環

奧斯華德的
24 色相環

CMYK 基本純色的
12 色相環

色調

前面提過，「有彩色」的色相、明度、彩度都會有變化，我們試著取出其中一個色相，讓此色相的色彩變化只有明度與彩度，如下表所示。

以藍色的色相為例，明度高且彩度低的藍色會變成亮藍色或淡藍色。這種明度與彩度混合產生的變化稱為色調。用明、暗、深、淺等詞彙來表示的色彩調性差異，就是指色調的差異。

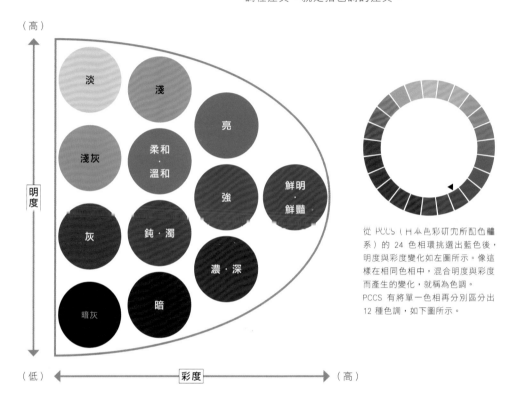

從 PCCS（日本色彩研究所配色體系）的 24 色相環挑選出藍色後，明度與彩度變化如左圖所示。像這樣在相同色相中，混合明度與彩度而產生的變化，就稱為色調。
PCCS 有將單一色相再分別區分出 12 種色調，如下圖所示。

24 色相的色調

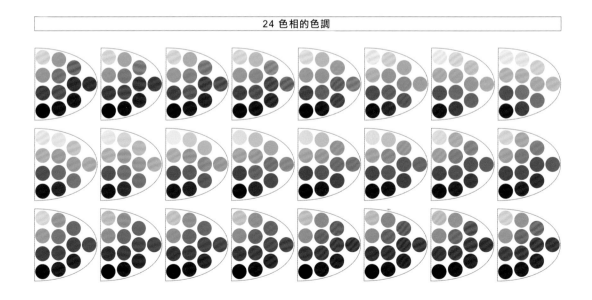

序章　色彩學的基礎

第1章　協調的配色

第2章　強調的配色

第3章　表現感情的配色

第4章　1～3色的配色

附錄1　1～3色的搭配樣卡

附錄2　2色的配色速查表

純色

有彩色中又可以區分成三類：純色、清色和濁色。首先介紹純色，是指各色相中沒有混合白色或黑色，彩度最高的鮮明色、鮮豔色。

純色基於不同的色彩理論，色彩相貌也不盡相同。建議不要只以 RGB 或 CMYK 數值來掌握純色，也須熟記「純色是彩度最高的顏色」這個概念。

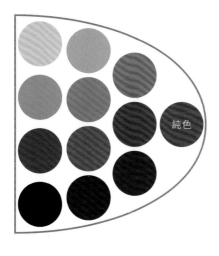

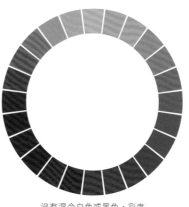

沒有混合白色或黑色，彩度
最高的顏色就稱為純色。

清色（明清色／暗清色）、濁色（中間色）

清色是指在純色中混入黑或白色的色彩，可分為明清色與暗清色。明清色是指在純色中混入白色的色彩，暗清色是指在純色中混入黑色的色彩。而濁色是指在純色中混入灰色的色彩，也稱為中間色。

上述的混色理論在使用實體顏料調色時也能成立，然而在印刷用的 CMYK 色彩和網頁用的 RGB 色彩中，都不是藉由加入白、黑、灰來調色，這點請務必牢記。配色時建議在腦海中試想左頁下方的 24色相色調圖，想想每個色彩的約略位置。

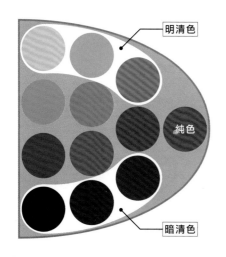

在純色中混入白色或黑色的色彩稱為清色。
混入白色的是明清色，混入黑色的是暗清色。

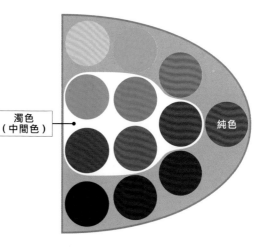

在純色中混入灰色的色彩是濁色（中間色）。

色彩的感覺

色彩在無形中會與某種形象聯繫，喚起人的情緒反應。
不只單色會聯想到感覺，藉由組合色彩也可喚起感覺。

暖色、冷色、中性色

令人感覺溫暖的色彩是暖色，令人感覺寒冷或清涼
的色彩是冷色。落於暖色和冷色之間，不會令人感
覺溫暖或寒冷的色彩則稱為中性色。

冷色和暖色的彩度越高，與感覺的連結性會越強，
彩度越低則較不易表現感覺。

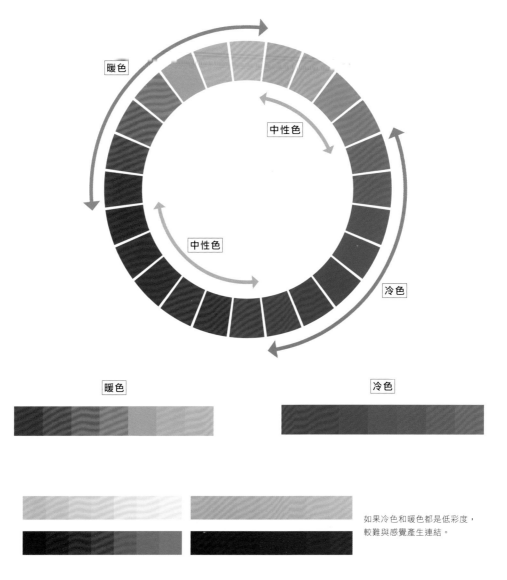

暖色　　　　　　　　　　　冷色

如果冷色和暖色都是低彩度，
較難與感覺產生連結。

序章 色彩學的基礎

第1章 協調的配色

第2章 飾潮的配色

第3章 表現感情的配色

第4章 1+2色的配色

附錄1 1+2色的擴充製作

附錄2 2色的範例列圖表

暖色與冷色的感覺

暖色與冷色皆由不同色相及色調的多種色彩組成，可表現各種感覺。

暖色不只具備溫暖及炎熱的感覺，還可表現熱情與活力等感覺。冷色也不只表現寒冷，也可表現冷靜與知性等感覺。

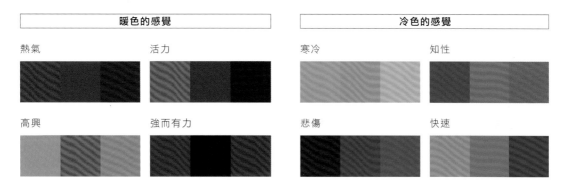

暖色的感覺		冷色的感覺	
熱氣	活力	寒冷	知性
高興	強而有力	悲傷	快速

色調及色相變化的感覺對比

色彩所表現的感覺不只暖色及冷色，藉由色彩的組合搭配可表現所有感覺。賦予相同色相不同的明度

變化，或是只改變彩度，也可呈現相反的感覺。底下介紹幾種相反感覺的色彩組合。

明度的變化
固定各自的色相，只改變明度

輕　　　　　　　　　　重

彩度的變化
固定各自的色相，只改變彩度

年輕　　　　　　　　　年長

色相的變化
固定各自的明度與彩度，只改變色相

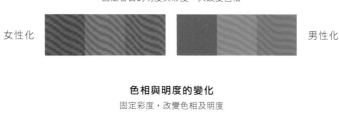

女性化　　　　　　　　男性化

色相與明度的變化
固定彩度，改變色相及明度

柔和　　　　　　　　　堅實

從色彩聯想到的事物與感覺

看到色彩後浮現某種思緒，稱為色彩的聯想作用。色彩的聯想作用有具體的聯想與抽象的聯想。例如看到紅色會想到蘋果或番茄等事物是具體的聯想，想到熱情或興奮等感覺則是抽象的聯想。即使是同一種顏色，也能夠讓人產生多種不同的聯想。

具體的聯想		抽象的聯想
太陽　蘋果　血　玫瑰　火　草莓 口紅　郵筒　番茄	紅	熱情　興奮　危險　活動　刺激　行動 壓力　生命　愛情　興奮
橘子　紅蘿蔔　夕陽　柿子 柳橙汁　枇杷	橘	朝氣　暖和　開朗　喜悅　明亮 歡樂　親切
檸檬　月亮　蛋黃　香蕉　黃金 星星　光　玉米	黃	明朗　年輕　危險　歡樂　興高采烈 注意　活潑　緊張　輕率
森林　樹木　山　草　葉　嫩芽 草皮　青椒　小黃瓜　黑板	綠	和平　平靜　新鮮　安全　前途無量 幸福　健康　自然　希望　生命力
水　海　天空　游泳池　河　湖 瀑布　高原　地球　雨　牛仔褲	藍	清潔　知性　冰冷　清涼　忠實　純粹 冷酷　寂靜　信賴
葡萄　紫丁香　龍膽草　茄子 梅子　魔女　和服　寶石	紫	高貴　神秘　不良　魅惑　女性　慾望 神聖　不可思議　療癒

利用色彩組合來固定聯想到的感覺

單一色彩就會衍生出各種聯想，若組合多種色彩，則可聯想特定的感覺。例如以橘色搭配咖啡色及暗黃綠色，可聯想到秋天的收成、豐碩的感覺。就像這樣搭配多種色彩來固定聯想的感覺，就是配色的功用。

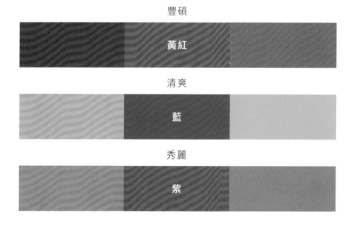

豐碩
黃紅

清爽
藍

秀麗
紫

序章　色彩學的基礎

第1章　協調的局色

第2章　強調的配色

第3章　表現感情的配色

第4章　112色的配色

附錄1　112色的檔案製作

附錄2　2色的範例與圖表

基本色名

用語言來表達色彩的最基本色彩名稱，就稱為基本色名。像是紅、黃、綠、藍、紫等有彩色，以及白、黑、灰等無彩色，都屬於基本色名。

在 JIS（日本工業規格）中，除了無彩色的白、

灰、黑等基本色名，還在紅、黃、綠、藍、紫之間分別加入中間色相，也就是橘、黃綠、藍綠、藍紫、紅紫，共 10 色的基本色名。

若套用不同的色彩理論，則基本色名也會有差異。

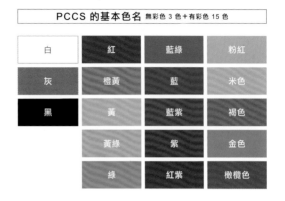

JIS（日本工業規格）基本色名 無彩色 3 色＋有彩色 10 色		
白	紅	藍綠
灰	橘	藍
黑	黃	藍紫
	黃綠	紫
	綠	紅紫

PCCS 的基本色名 無彩色 3 色＋有彩色 15 色			
白	紅	藍綠	粉紅
灰	橙黃	藍	米色
黑	黃	藍紫	褐色
	黃綠	紫	金色
	綠	紅紫	橄欖色

慣用色名與系統色名

在通用的固有色名中，有些色彩名稱具有取自大自然等由來與意義的名稱，稱為「慣用色名」。

另一方面，替基本色名加上形容詞的名稱，稱為「系統色名」。例如「亮藍色」、「暗紅色」等。

慣用色名		系統色名
青瓷色		淡綠
群青色		深紫藍
酒紅色		濃紫紅

傳統色

在各地文化傳承中自古流傳下來的常用色彩，稱為傳統色。傳統色大多是根據大自然或自然素材本身

的顏色來命名，因此也被視為慣用色。

日本的傳統色	中國的傳統色	法國的傳統色
櫨染	琉璃黃	Merisier（野櫻桃黃）
璃寬茶	蟹殼青	Blue Gitane（吉普賽藍）
利休鼠	淺鳳仙紫	Liseron（洋牽牛紅）

色彩的視覺效果

色彩與色彩一旦相遇，就會從中衍生出某種視覺效果。
巧妙利用視覺效果，可實現更理想的配色。

色彩的對比

色彩與其他色彩相遇時，會因為相互影響而產生不同的視覺觀感，這種現象稱為色彩對比。配色時若不理解色彩對比，可能無法獲得預期的配色效果。

反之，若能理解色彩對比並加以運用，即可打造出更理想的配色。

明度對比

受到周圍色彩的影響，讓色彩明度看起來產生變化的現象，稱為明度對比。

若被高明度色彩包圍，色彩明度看起來會變低；反之，若被低明度色彩包圍，則色彩明度看起來會變高。

以右圖為例，雖然是相同的灰色愛心，但 Ⓑ 的明度看起來比較高。

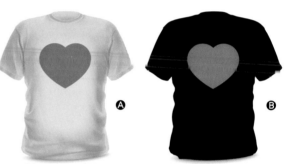

愛心看起來明度較低。　　　愛心看起來明度較高。

彩度對比

受到周圍色彩的影響，讓彩度看起來產生變化的現象，稱為彩度對比。

若被高彩度色彩包圍，彩度看起來會變低；反之，被低彩度包圍，則彩度看起來變高。

以右圖為例，雖然是相同的灰色愛心，但 Ⓑ 的彩度看起來比較高。

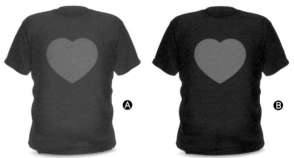

愛心看起來彩度較低。　　　愛心看起來彩度較高。

色相對比

受到周圍色彩的影響，讓色相看起來產生變化的現象，稱為色相對比。

以右圖為例，當周圍是紅色時，愛心感覺偏黃；周圍是黃色時則感覺偏紅。雖然是相同的愛心，Ⓐ 的愛心看起來比較接近黃色，Ⓑ 的愛心看起來則比較接近紅色。

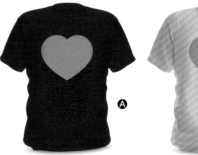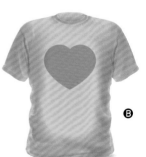

愛心看起來較接近黃色。　　　愛心看起來較接近紅色。

補色對比

補色對比是指：藉由補色的組合，讓彼此的彩度看起來都提高的現象。

以右圖為例，比起單色的 **Ⓐ**，**Ⓑ** 的綠色彩度看起來變高了，而且連愛心的紅色看起來彩度也變高了。

這種補色對比在視覺上較為刺眼，不宜久看，且易產生暈影現象，這點須格外留意。

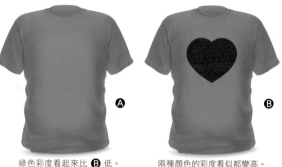

綠色彩度看起來比 **Ⓑ** 低。　　　　兩種顏色的彩度看似都變高。

邊緣對比＝Chevreul 錯視

無論無彩色或有彩色都會發生這種現象，與亮色相接的部分看起來較暗，與暗色相接的部分看起來較亮，這種對比現象稱為「邊緣對比」或「Chevreul（錯視）」。

以右圖為例，各個顏色都是單色，卻讓人產生看似漸層色的錯覺。

與亮色相接的部分看起來較暗，與暗色相接的部分看起來較亮。

誘目性與視認性

配色的易視性、易懂性，可分為「誘目性」與「視認性」兩種。吸引目光的色彩稱為高誘目性色彩，距離遠也能辨識的色彩稱為高視認性色彩。

誘目性與視認性兩者都會受到背景的影響，因此配色時請與對比現象搭配，花點工夫思考最佳方案。

誘目性

誘目性是指色彩引人注目的程度。色彩會隨背景色產生變化，基本上有彩色的誘目性大於無彩色，色相中暖色的誘目性比冷色高，彩度高的顏色誘目性也較高。

視認性

視認性是從遠距離觀看時的內容辨識度。視認性會受到色相及彩度的影響，但最大的因素在於與背景的明度差異。

背景是白色時，誘目性以高彩度的紅色較高；視認性方面則是明度高的色彩視認性較低。

背景是灰色時，誘目性及視認性都是明度差異大的色彩較高。

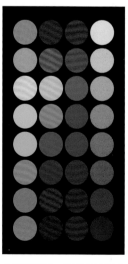

背景是黑色時，誘目性及視認性都是明度差異大的色彩較高；而誘目性方面又以高彩度的黃色最為突出。

色彩的同化

同化與對比相反，與周遭顏色看似相近的現象稱為色彩同化。
色彩之間的色相、明度、彩度越相近，同化現象越明顯。

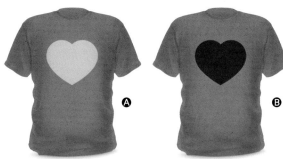

明度的同化

色彩受到周遭顏色的影響，讓明度看似相近
的現象，就稱為明度的同化。

以右圖為例，兩件 T 恤的顏色相同，但是
Ⓐ 受到愛心的影響而讓背景色的明度看起來
較高，而 Ⓑ 的明度則看起來較低。

背景色的明度看起來較高。　　　背景色的明度看起來較低。

彩度的同化

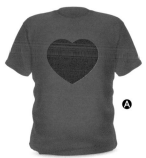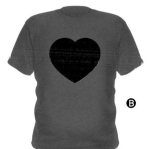

色彩受到周遭顏色的影響，讓彩度看似相近
的現象，就稱為彩度的同化。

以右圖為例，兩件 T 恤的顏色相同，但是
Ⓐ 受到愛心的影響而讓背景色的彩度看起來
較高，而 Ⓑ 的彩度則看起來較低。

背景色的彩度看起來較高。　　　背景色的彩度看起來較低。

色相的同化

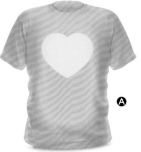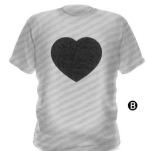

色彩受到周遭顏色的影響，讓色相看似相近
的現象，就稱為色相的同化。

以右圖為例，兩件 T 恤的顏色相同，但是
Ⓐ 受到愛心的影響而讓背景色看起來更接近
亮黃色，而 Ⓑ 的背景色則更接近紅色。

背景色的色相接近亮黃色。　　　背景色的色相接近紅色。

色相的同化範例

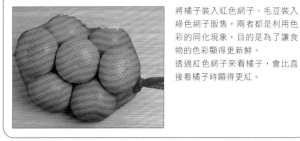

將橘子裝入紅色網子、毛豆裝入
綠色網子販售，兩者都是利用色
彩的同化現象，目的是為了讓食
物的色彩顯得更新鮮。
透過紅色網子來看橘子，會比直
接看橘子時顯得更紅。

序章　色彩學的基礎

第1章　協調的配色

第2章　強調的配色

第3章　表現感情的配色

第4章　1・2色的配色

附錄1　1～12色的檔案製作

附錄2　12色的範例色圖表

色彩的前進（膨脹）與後退（縮小）現象

暖色系及明度高的色彩看起來會顯得較近、較大。反之冷色系及明度低的色彩看起來會較遠、較小。

這些現象分別稱為色彩的前進（膨脹）與後退（縮小）現象。

色相的前進（膨脹）與後退（縮小）

暖色系色彩看起來比冷色系色彩更前面、更大。

明度的前進（膨脹）與後退（縮小）

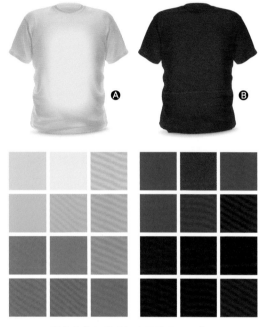

明度高的色彩看起來更前面、更大。

面積效果

因面積大小而讓色彩觀感產生變化的現象，稱為面積效果。明度及彩度高的色彩，大面積的明度及彩度看起來會比小面積更高；明度及彩度低的色彩，大面積者看起來明度會更低。

明度及彩度高的色彩的面積效果

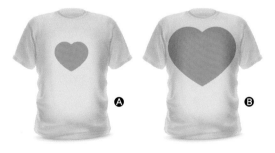

亮色的愛心，面積大的 Ⓑ 看起來
明度及彩度比 Ⓐ 還高。

明度及彩度低的色彩的面積效果

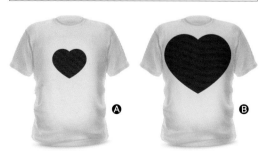

暗色的愛心，面積大的 Ⓑ 看起來
明度及彩度比 Ⓐ 還低。

色彩的角色（五角色）

我們配色時，需要注意使用的色彩是擔任什麼角色，這點相當重要。
色彩的角色有 5 種：主角色、配角色、支配色、融合色、裝飾色，稱為「五角色」。

主角色

如同字面上的意思，擔任主角的顏色稱為主角色。
基本上用於最想突顯的地方，配色時就以主角色為
基準來挑選其他顏色，是最普遍的手法。
以紅色等醒目色彩當作主角色，也是相當常見的手
法，但根據配色及色彩面積的調整，即使不是醒目
色也可能作為主角色使用。

決定好主角色，等於定出配色整體的中心，讓訴求變明確。另外，
有了主角色之後，要決定其他配色也會變得容易許多。

配角色

用來突顯主角色的色彩就稱為配角色，使用時必須
考量與主角色的協調性。
可提高彩度效果的補色對比很常用到配角色，也可
運用配角色來營造其他的對比效果。

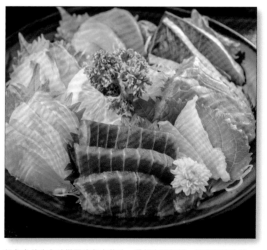

紅色多的生魚片搭配綠色大葉片，看起來更新鮮、更能促進食慾。

序章 色彩學的基礎

第1章 協調的配色

第2章 強調的配色

第3章 表現感情的配色

第4章 1+2色的配色

附錄1 1+2色的擴張變化

附錄2 2色的調性與搭配

支配色（背景色）

涵蓋整體畫面的顏色稱為支配色。大多用於背景，
因此也稱為背景色。
由於支配色使用的面積大，因此支配色的色彩很容
易影響整體畫面的視覺印象。

用紅色支配整體，直接表現出熱情與戀愛感。

融合色

當主角色過於醒目，或是畫面中顏色有衝突時，用
來緩和整體視覺的色彩就稱為融合色。通常是使用
主角色的相同色相中色調較弱的顏色。

紫與黃的配色過於醒目，以右下角的淡紫色緩和畫面。

裝飾色

在畫面上的小部份面積使用醒目色，替平穩的畫面
增添活力，就稱為裝飾色。
裝飾色的運用重點是要挑選能夠強化對比的顏色，
基本上是選擇與整體畫面對比的顏色。

畫面整體都是藍色，原本有些單調，但是藉由果實的暖色，營造
緊湊又細膩的活力感。

配色技法

配色時若光憑感性或突發奇想，很容易就陷入死胡同。
配色其實有各種類型的建構技法，只要充分熟悉技法即可靈活應用。

➡P034　➡P036

主色配色（dominant color）

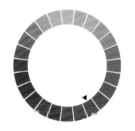

選擇同一色相，只做色調變化的配色，就稱為「主色配色」。這種配色技法雖然嚴格要求相同色相，但是實際上，帶點色相差異也可稱為主色配色。「Dominant」帶有「支配」的意思。
因為只使用單一色相，不管選擇了何種色調、搭配多少顏色，都是不會失敗的協調配色。

用色調圖表示的藍色系主色配色

黃綠色系的主色配色

綠色系的主色配色

紅紫色系的主色配色

➡P038

主色調配色（dominant tone）

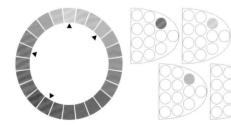

用相同色調來統一的配色就稱為「主色調配色」。只要色調相同，即使是色相有極端差異的多色配色，也不容易產生不協調感。當我們需要用多個顏色同等處理多項分類時，這種技法相當好用。

用色調圖表示的亮主色調配色

柔和色調的主色調配色

淺色調的主色調配色（改變上方配色的色調而成）

亮灰色調的主色調配色（改變上方配色的色調而成）

➡ P040
同色相配色（tone on tone）

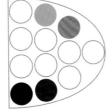

用色調圖表示的同色相配色

其他的同色相配色

色相一致，但色調差異大的配色稱為同色相配色。基本上要選擇同一色相，但選擇類似色相也可稱為同色相配色。因為色相相符，因此也可以算是主色配色的一種。

➡ P044
單色配色（camaieu）

幾乎沒有色差，遠看接近單色的配色，就稱為單色配色。只要顏色相當近似，色相、彩度、明度的其中一個有所變化也沒關係。「camaieu」這個字在法文中是指只用明暗來描繪的畫作。

➡ P042
同色調配色（tone in tone）

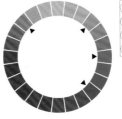

用色調圖表示的同色調配色

其他的同色調配色

色調一致，但色相有差異的配色稱為同色調配色。色調要選擇單一色調或類似色調。看似與主色調配色相同，但是同色調配色並不會嚴格要求色相，而容許些微的色調差異。

➡ P045
單色調配色（faux camaieu）

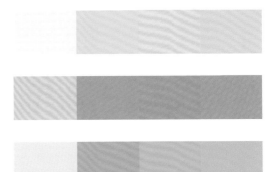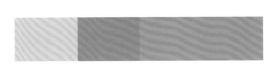

同樣是單色配色，但色差略微明顯的稱為單色調配色。在配色理論中，雖然有嚴格區分出單色配色與單色調配色，但是實際上，單色調配色也常被稱為單色配色，兩者之間的差異其實相當模糊。

序章 色彩學的基礎

第 1 章 協調的配色

第 2 章 強調的配色

第 3 章 表現感情的配色

第 4 章 112 色的顏色

附錄 1 112 色的檔案製作

對樣本 2 色的秘訣搜羅款

➡ P046

基調配色（tonal）

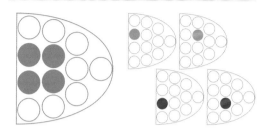

用色調圖表示的基調配色

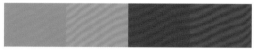

其他的基調配色

如左上圖所示，用暗色調整合的配色，就稱為基調配色。因為色調整合，故也算是同色調配色，若統一成單一色調，則變成主色調配色。

兩色配色（bicolore）

用明顯不同的兩個顏色來配色，稱為兩色配色。「bicolore」這個字在法文中是指「兩色」。此配色技法並不侷限色相或色調，只要使用有明顯區別的兩個顏色，就是兩色配色。由於視覺印象強烈，經常用於國旗。

三色配色（tricolore）

用明顯不同的三個顏色來配色，就稱為三色配色。「tricolore」這個字在法文中是指「三色」。不侷限色相或色調，只要使用有明顯區別的三個顏色就是三色配色。與兩色配色相同，經常用於國旗。

➡ P066

補色配色（Dyad）

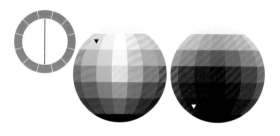

用立體圖表示的補色配色（伊登）

其他的補色配色（伊登）

補色配色，是伊登提倡的使用 2 個補色的配色※。使用穿過球狀色立體中心自由移動軸兩端的顏色。根據不同的配色理論，也有些配色技法是使用相同色調的色相環對側的顏色。

※ 伊登是把歌德（Johann Wolfgang von Goethe）用色彩論描述的事物用獨自的色立體理論整合而成。

➡ P070

三角配色（triads）

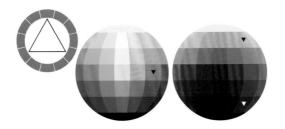

用立體圖表示的三角配色（伊登）

其他的三角配色（伊登）

三角配色也是伊登提倡的，是用球狀色立體中自由移動的正三角形頂點的三個顏色來配色。

根據不同的配色理論，也有些配色技法是使用相同色調的色相環中位於正三角形位置的顏色。

➡ P068

補色分割配色（split complementary）

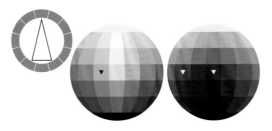

用色調圖表示的補色分割配色（伊登）

其他的補色分割配色（伊登）

補色分割配色也是伊登提倡的，先決定好其中一個顏色，再選擇與其補色相鄰的兩個顏色，組合成等邊三角形的三色配色。

根據不同的配色理論，也有些配色技法是使用相同色調的色相環中位於等邊三角形位置的顏色。

矩形配色（tetrads）

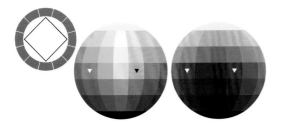

用色調圖表示的矩形配色（伊登）

其他的矩形配色（伊登）

矩形配色也是伊登提倡的，是用球狀色立體中自由移動的正方形頂點的四個顏色來配色。

根據不同的配色理論，也有些配色技法是使用相同色調的色相環中位於正方形四角位置的顏色。

五色配色（pentads）

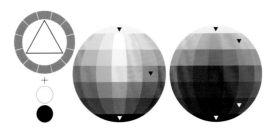

用色調圖表示的五色配色（伊登）

其他的五色配色（伊登）

伊登提倡的五色配色，是在三色配色中加入白、黑的配色。

根據不同的配色理論，也有些配色技法是使用相同色調的色相環中位於正五角形位置的顏色。

序章 色彩學的基礎

第 1 章 強調的配色

第 2 章 柔調的配色

第 3 章 表現感情的配色

第 4 章 1、2色的配色

附錄 1 1、2色的漸變製作

附錄 2 2色的範例總覽表

六色配色（hexads）

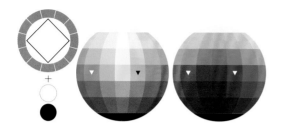

用色調圖表示的六色配色（伊登）

其他的六色配色（伊登）

伊登提倡的六色配色，是在矩形配色中加入白、黑的配色。根據不同的配色理論，也有些配色技法是使用相同色調的色相環中位於正六角形位置的顏色。

多色配色（multicolor）

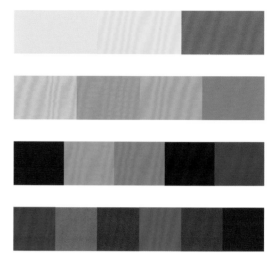

不論是依感覺配色或是典型配色，使用 3 色以上的配色全都稱為多色配色。
有的也意指 4～5 色以上的配色。

➡ P048

反覆配色（repetition）

即使是缺乏統一感且破綻百出的配色，只要設計成反覆圖樣般的組合，就變成具韻律感的調和配色。這種技法就稱為反覆配色。

➡ P054

漸層配色（gradation）

色相變化的漸層配色

明度變化的漸層配色

彩度變化的漸層配色

色調變化的漸層配色

用連續變化的顏色來配色，就稱為漸層配色。漸層配色中又有色相變化、明度變化、彩度變化，以及明度及彩度皆改變的色調變化等 4 種漸層配色。

➡ P074

分離配色（separation color）

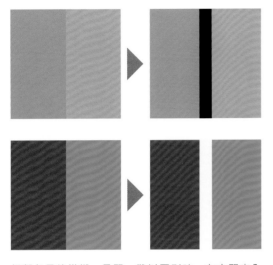

相鄰色界線模糊、暈開、難以區別時，在中間夾入容易辨識的顏色，稱為分離配色。主要是使用白、黑等無彩色，也有使用有彩色的分離配色。

➡ P050

自然調和配色（natural harmony）

用色調圖表示的自然調和配色

其他的自然調和配色

以配色模擬大自然中亮處帶黃色調、暗處帶藍紫色調的現象，稱為自然調和配色。在這種配色中，接近黃色的明度較高，接近藍紫色的明度較低。

➡ P052

非調和配色（complex harmony）

用色調圖表示的非調和配色

其他的非調和配色

與自然調和配色相反，非調和配色是讓接近黃色的顏色變暗，接近藍紫色的顏色變亮。可衍生出意想不到的配色效果。

不同國家的顏色喜好

依所處年代及性別的不同，人們對顏色的喜好會有所差異，不同國家的顏色
喜好可能會有極大差異，這種情況也相當多。

此外，氣候及文化也會影響人們對顏色的感受性。以蛋糕為例，日本人習慣
只用素材本身的顏色來表現，若使用到人工色彩就會感到不協調。但是在某
些國家根深蒂固的文化中，卻偏愛鮮豔的蛋糕。不過，日本人對於鮮豔顏色
的馬卡龍卻不會感到奇怪，這是因為當初引進馬卡龍時，就是以其鮮豔的用
色來推廣，進而融入到文化中。

因此，在製作給外國的作品時，請務必先用心調查該國的色彩偏好。反之，
要將國外的事物在地化時，也須格外留意是否符合本地的色彩偏好。

鮮豔色蛋糕讓日本人感到奇怪，但在其他國家可能反而很受歡迎。

最初就以鮮豔色彩為賣點而推廣至全日本的馬卡龍，
已不會讓人覺得奇怪。就是因為已融入日本文化。

協調的配色

配色時的首要任務，
就是讓整體色彩顯得協調。
本章將學習各種協調的配色方法，
讓你擁有替設計塑造整體感的能力。

用同色系（主色）配色提升格調

畫面整體都用相同的色相來配色，會產生統一感，給人穩重的印象。
配色時只需在相同色相中改變色調，因此不易失敗，相當適合初學者。

● 顏色缺乏統一感
● 整體雜亂無章
● 難以留下印象

● 整體產生統一感
● 畫面井然有序
● 展現高格調

COLOR

C50／M40／Y5
R141／G147／B195（#8d93c3）

C70／M60
R95／G103／B174（#5f67ae）

C80／M80
R77／G67／B152（#4d4398）

C90／M90／Y20／K5
R53／G51／B123（#35337b）

序章 色彩學的基礎

第 1 章 協調的配色

第 2 章 衝突的配色

第 3 章 表現感情的配色

第 4 章 1 ∼ 2 色的配色

附錄 1 1 ∼ 2 色的版章製作

附錄 2 2 色的實例挑戰表

何謂主色配色

用單一色相配色稱為**主色配色**（dominant color）。Dominant 這個字有「支配」的意思，意指用單一色相支配整體的配色。由於是從單一色相中挑選色彩，不管怎麼配色都不會失敗，是初學者也很容易使用的配色技法。

範例是在藍紫色的色相中，選用改變色調的 4 個顏色。

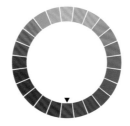

Point 1　操控色調

色調是指混合明度與彩度。如右圖所示，越往右邊彩度越高，越往左邊則彩度變低。最左邊會變成是無彩色（灰階）。另外，越往上明度越高，往下則變低。配色時，請從中挑選必要的顏色。

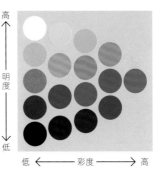

高 ← 明度 → 低

低 ← 彩度 → 高

Point 2　彩度的界線

RGB 是螢幕色，CMYK 是印刷色。RGB 擁有比 CMYK 更廣的色域，因此可表現高彩度。
用 CMYK 色域顯示的印刷品，無法表現出像用 RGB 色域顯示的網頁那般的高彩度，這點請多加留意。

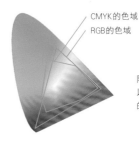

CMYK的色域
RGB的色域

除了藍綠色方向以外，皆是 RGB 的色域較廣。

Variations

變換色相

主色配色中，利用某種色相完成配色後，若需要變更，可不改變色調只變換色相，即可自然地變更配色。需要讓設計更有變化時，這個方法相當好用。

採取主色配色，改變色相後也不會有破綻。

用類似色的（主色）配色賦予辨識度

主色配色的條件是利用單一色相來配色，
但是用類似色的配色也有人稱為主色配色。

● 顏色變化少
● 整體黯淡
● 難以辨識

Good!

● 整體具有層次感
● 展現躍動感
● 細小元素也可辨識

COLOR

● C10／M35／Y95
R231／G176／B0（#e7b000）

● C5／M70／Y95
R230／G107／B20（#e66b14）

● C15／M90／Y80
R210／G57／B51（#d23933）

序章　色彩學的基礎

第1章　協調的配色

第2章　強調的配色

第3章　表現感情的配色

第4章　1～2色的配色

附錄1　1～2色的檔案製作

附錄2　2色的範例分類表

何謂類似色的主色配色

原本主色配色是從單一色相中挑選用
色，但是也有人把用類似色的配色稱為
主色配色。若使用 12 色相環，可從中
挑選相鄰 3 色；若使用 24 色相環，則
從中挑選連續 5～6 色左右。

範例所使用的是偏紅的黃到偏黃的紅
這 3 色的色相，色調完全相同。

Point 1 改變色相以產生層次感

前面介紹過「僅改變單一色相的色調來配色」的主色配
色技巧，即使是初學者也能夠輕鬆駕馭，但缺點是整體
層次稍嫌不足，容易顯得單調普通。
此時若採用類似色的主色配色，可賦予色彩輕重層次，
展現躍動感。因為是使用相近色，所以也是種不易失敗
的配色技法。

單一色相＋色調變化　　類似色＋色調變化

類似色比單一色相更能展現層次感。

Point 2 同時改變色相與色調

若在改變色相時，同時也賦予色調變化，可讓配色的色
彩差異更明顯。選出不同色相的 2～3 色後，再從中挑
選一個顏色，添加些微的色調變化。建議先熟悉單一色
調的變化後，再進一步嘗試改變多種顏色的色調。

在配色中選出一色來改變
色調，並將這個顏色加入
配色，讓差異更明顯。

Variations

支配色給人的印象很重要

主色配色是藉由同色系來支配整體版面，因此用色本身
給人的印象訴求會格外強烈。例如暖色會讓人感到溫暖
或炎熱，冷色則讓人感到涼爽或寒冷，請依照訴求挑選
符合的色相。

暖色

冷色

全世界的人，大部分都會覺得暖色溫暖或炎熱、冷色
涼爽或寒冷。巧妙利用這種色彩給人的印象，有助於
傳達設計訴求。

用主色調配色營造熱鬧氛圍

要搭配多種色彩來表現熱鬧氣氛時，隨便挑選顏色的效果往往並不理想。
建議挑選色調一致的色彩，就算同時搭配多種顏色也不容易失敗。

● 焦點分散
● 顯得雜亂無章
● 感受不到歡樂氣氛

● 可將視線誘導至每個角落
● 畫面顯得熱鬧
● 感受得到歡樂氣氛

COLOR

C5／M75／Y65
R228／G96／B76（#e4604c）

C5／M20／Y90
R247／G201／B221（#f5ce13）

C60／Y85
R109／G187／B79（#6dbb4f）

C80／M30／Y25
R0／G140／B173（#008cad）

C50／M75
R146／G83／B157（#92539d）

序章 色彩學的基礎

第 1 章 協調的配色

第 2 章 強調的對色

第 3 章 表現感情的對色

第 4 章 1~2 色的配色

附錄 1 1~2 色的檔案製作

附錄 2 2 色列印樣例選表

何謂主色調配色

用相同色調整合的多色配色稱為主色調配色（dominant tone）。因為色調沒有差異，即便使用色相有極大差異的多種顏色，也不會感到不協調。

範例統一使用亮色調、色相有極大差異的 5 個顏色。

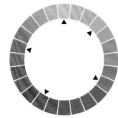

Point 1 設計分類項目時非常實用

需要用多種顏色區分不同類別時，建議選用色調一致的多種色彩，可避免特定類別顯得過於醒目。製作有多種類別商品的型錄或圖示時，利用主色調配色來挑選顏色會非常實用。

用顏色區分類別時，很適合用主色調配色。

Point 2 要小心使用後退色與前進色

雖然採取主色調配色可輕鬆達成多色配色，但是若選擇彩度高的色調，前進色與後退色的差異會相當明顯。例如紅色系是前進色因而較醒目，藍色系是後退色故顯得較沉穩，配色時需考量到這些特別突顯的效果。

即使是相同色調也有前進色及後退色的差異，醒目程度也會隨之改變。

Variations

視情況挑選色調

光憑色調的不同，給人的形象將有極大差異。如左頁範例使用亮色調，會表現出童趣及朝氣。若使用暗色調，可詮釋出寧靜祥和的氛圍，適合懷舊風或年長族群。

因為是沉穩色調，即使用了多種顏色，也不會顯得太過繽紛熱鬧。

用同色相配色提升易懂性

單一色相但明度有極大變化的同色相配色，
可有效展現整體感，為畫面帶來輕重的層次，使重點一目了然。

- 看不出重點
- 缺乏層次感
- 毫無臨場感

- 容易辨識重點
- 畫面有輕重層次
- 畫面有臨場感

COLOR

C30／M5／Y15
R255／G253／B229 (#fffde5)

C60／M10／Y30
R255／G253／B229 (#fffde5)

C95／M65／Y60／Y40
R255／G253／B229 (#fffde5)

序章 色彩學的基礎

第1章 協調的配色

第2章 強調的配色

第3章 表現藝術的配色

第4章 1＋2色的配色

附錄1 1＋2色的模擬對話框

附錄2 2色的顏料調製樣本

何謂同色相配色

同色相配色（tone on tone）是主色配色的一種，特別指明度差異大的配色。如果不是單一色相，只要色相變化少且具統一感，也有人稱之為同色相配色。

範例是使用藍綠色色相中明度差異大的 3 色。

Point 1 不使用黑色，而是降低整體明度

要替畫面增添層次感，營造出視覺焦點時，使用黑色是常見的手法。但是，有時候使用黑色會過於強烈，這時用同色相配色確實整合，也可以有效營造層次感。

當使用黑色會顯得過於強烈時，建議降低使用中的亮色的明度，可營造出沉穩協調性。

Point 2 抑制彩度的配色

同色相配色的基本原則是明度差異要大，這樣才能提升層次感，再加上不使用高彩度的色相，故可營造出平靜沉穩的印象。

暖色系的同色相配色

冷色系的同色相配色

Variations

採用自然調和的配色

用同色相配色增添色相變化時，採取亮色添加黃色、暗色添加藍色的自然調和配色（➡P50、51），亦可自然協調地賦予色彩變化。

在亮色中添加黃色、暗色中添加藍色的例子。畫面中的色相和明度都有變化，可讓亮色更顯眼。因為採取自然調和配色，因此不會顯得不協調。

用同色調配色打造信任感

替一致的色調加點變化，可塑造視覺印象與引導視線。
想要給人好印象時，這是不可或缺的配色技法。

● 感受不到信任感
● 視覺動線混亂不明

● 可衍生出信任感
● 用醒目的顏色引導視線

M55／Y80
R241／G142／B56 (#f18e38)

C75／M20／Y95
R61／G151／B64 (#3d9740)

C85／M40／Y60／K10
R2／G116／B106 (#02746a)

C90／M60／Y30／K10
R0／G90／B131 (#005a83)

序章 色彩學的基礎

第1章 協調的配色

第2章 強調的配色

第3章 表現感情的配色

第4章 1+2色的配色

附錄1 1+2色的搭案製作

附錄2 2色的搭調與漸層

何謂同色調配色

統一色調，然後改變色相的配色。雖然主色調配色也是如此，但是主色調配色會嚴格要求使用相同色調，而同色調配色只要有統一感，色調有些許差異也無妨。這兩種配色法並沒有嚴格的區分。

在 4 色中統一其中 3 色的色調，只有橘色提高明度。

Point 1 表現出些許色調差異

同色調配色只要看起來色調差不多一致即可，容許色調稍做變化。例如左頁的範例，藉由在想強調的地方稍微改變色調（範例是將明度變高），不僅能維持統一感，同時還可以引導視線。

整體色調一致，只針對想要突顯的紫色提高些許明度與彩度。

Point 2 反映色調的視覺印象

因為是色調一致的配色，所以色調本身具備的視覺印象很容易反映到設計上。設計時建議先決定好概念及目標對象，然後使用接近該視覺印象的色調。例如以小孩為目標對象的設計，可運用具可愛感的淡色調。

淡色調給人清爽可愛的印象。

亮色調給人開朗華麗的印象。

濃、深色調給人傳統的印象。

Variations

使用相近色相也能展現色彩的視覺印象

若色調統一、色相相近，可同時展現色調與色彩兩者的視覺印象。
以設計統計圖表或表格等資料為例，若能巧妙融入色調與色彩的視覺印象，可讓訴求重點更加明確。

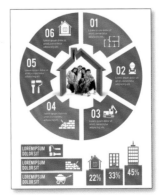

沉穩色調的安心感與綠色系具備的自然形象，讓原本充滿工業感的資訊圖表顯得柔和。

用單色配色營造恬靜氣息

幾乎沒有色差的顏色組合，可營造出恬靜溫和的印象。
雖然缺乏視覺衝擊力，但是想要彰顯情緒時會很實用。

- 色差過大顯得雜亂
- 商品不夠明顯
- 沒有表現情緒

- 用相近色營造恬靜感
- 商品更加突顯
- 能感覺到情緒

COLOR

M25／Y5	R249／G210／B220 (#f9d2dc)
C5／M25	R240／G207／B227 (#f0cfe3)
M35	R246／G191／B215 (#f6bfd7)

序章 色彩學的基礎

第 1 章 協調的配色

第 2 章 無彩的配色

第 3 章 表現感情的配色

第 4 章 1 2 3 色的配色

附錄 1 1 2 3 色的標準製作

附錄 2 3 色的系統配色表

何謂單色配色

色相、明度、彩度幾乎沒有差異的配色稱為單色配色（camaieu）。若使用非常相近的顏色，則色相、明度、彩度怎麼變化都無妨。「camaieu」這個字在法文中是指只用單色的明暗來繪製的畫作，大理石浮雕藝術品也具有相同語源。

camaieu 是指用單色的明暗繪製而成的畫作。

用浮雕的陰影表現的大理石雕刻也具有相同語源。

Point 1 比單色更有效的單色配色

光用單色顯得單調，使用多色構成又擔心過於複雜時，採取看起來像單色的單色配色，因顏色帶有些許差異，故可讓色彩之間發揮相輔相成的效果，表現出沉穩且具遠近感、動態感的畫面。

即使只有微妙的色彩差異，就能讓人感受到遠近感及動態感。

Point 2 在網頁中使用單色配色時需特別注意

網頁是透過螢幕來呈現顏色，與印刷品不同，使用者的裝置性能與使用狀況，可能會讓網頁上的色彩差距變得曖昧不明。若需要透過螢幕來呈現，不妨考慮使用稍後將提到的單色調配色。

A 公司的智慧型手機　　B 公司的智慧型手機

即使是相同配色，也可能因為瀏覽環境的不同而讓顏色產生微妙差異，或是色彩差異不夠明確。

Variations

使用單色調配色

比單色配色的色差更明顯、對比更強烈的配色，稱為單色調配色（faux camaieu）。「faux」在法文中有「假冒」的意思。比單色配色更能展現視覺震撼力，加上是使用類似色，所以看起來還是很協調。

比單色配色的色差大，可提升視覺震撼力。

用基調配色營造沉穩氛圍

基調配色容易表現沉穩及素雅的氣氛，
是一種與日本風及傳統感相當對味的配色法。

- 邊框太過搶眼
- 過於鮮豔的顏色失去沉穩感
- 感受不到日本茶的文化

- 邊框變得沉穩
- 穩重的顏色具有安定感
- 能感受到日本茶的文化

COLOR

C35／M30／Y75
R181／G170／B85（#b5aa55）

C40／M45／Y85／K10
R160／G133／B58（#a0853a）

C60／M35／Y85／K10
R113／G135／B67（#718743）

C80／M40／Y65／K15
R44／G114／B95（#2c725f）

C35／M70／Y70／K15
R161／G89／B68（#a15944）

何謂基調配色

基調配色（tonal），是用明度及彩度偏低的暗濁中間色來整合的配色。使用的色調如右圖所示，色相使用單一色相或帶點變化皆可，因此其中有些是主色調配色，也有些是單色調配色。

使用降低明度及彩度的中間色。

範例中的配色全部採用中間色。

Point 1　與日本風及傳統感搭配性佳的配色

如同左頁的範例所示，基調配色容易表現沉穩、素雅、傳統的印象，是一種與日本風搭配性極佳的配色。

沉穩的配色很適合表現和風感。

Point 2　用基調配色表現民族風

基調配色是使用暗沉色調，因此也可用來表現民族風的事物。不過，基調配色較難表現出某些民族特色具備的鮮明強烈印象，請依照所需的場合去運用。

雖然沒有鮮明強烈的印象，但也可用來表現民族風。

▨▨▨ *Variations* ▨▨▨

運用地球色

帶有土、木等大自然風情的地球色（➡ 102、103），有很多色彩是屬於中間色，因此需要打造露營及登山等野外形象時，使用基調配色的效果也很好。

若使用地球色作為中間色，可營造符合露營或登山的感覺。

學會 色彩搭配的基礎

第1章 協調的配色

第2章 協調的配色

第3章 表現感情的配色

第4章 ～～2色的配色

附錄1 ～～～色的範例配色

附錄2 2色的範例配色表

用反覆配色營造繽紛歡樂感

反覆使用多種顏色可衍生秩序。
即使是破綻百出的配色，也可藉由此秩序而讓整體產生統一感。

● 缺乏抑揚頓挫
● 不知該從何看起
● 給人廉價的印象

● 畫面具歡樂感
● 能把視線引導到標題及日期
● 商品數量看起來相當豐富

COLOR

C5／M20／Y90
R245／G206／B19 (#f5ce13)

C55／Y40
R118／G197／B171 (#76c5ab)

C20／M95／Y70／K5
R195／G38／B69 (#c32645)

C70／M90／Y10
R106／G51／B134 (#6a3386)

Y100
R255／G241／B0 (#fff100)

M100／Y100
R230／G0／B18 (#e60012)

序章 色彩學的基礎

第1章 協調的配色

第2章 街頭的配色

第3章 表現感情的配色

第4章 1+2色的配色

附錄1 1+2色的圖案製作

附錄2 2色的範例與搭配表

何謂反覆配色

將多個顏色反覆使用的配色就稱為**反覆配色**（repetition）。即使是缺乏統一感的配色，也可透過反覆呈現而衍生出韻律感及協調性，很適合表現熱鬧感。

左頁範例中的背景花紋，使用了毫無整合性的 4 色配色，色相及色調都參差不齊，可藉由反覆呈現使色彩變協調。

Point 1 不論東方或西方紋樣都很常用的配色法

反覆配色是將多種顏色反覆組合的配色，從古至今不論東方或西方，皆常用於服飾紋樣。此配色法的優點是能同時整合多種顏色，且幾乎適合與所有的裝飾品搭配。平面設計也是如此，是不受其他元素限制的配色法。

世界各地的布料紋樣都經常使用反覆配色技巧。

Point 2 強化調和配色的協調性

反覆配色具有整合雜亂配色的力量，如果使用調和的配色來做反覆設計，則可進一步強化其色彩協調性。若將主色與主色調採取基調配色，視覺上顯得溫和，可營造熱鬧中帶點沉穩的形象。

左邊是整合色相的主色反覆配色、右邊是整合色調的主色調反覆配色。

Variations

跳脫常規的反覆配色效果也很好

服飾紋樣通常是將色彩依相同大小、相同規律反覆設計，即使不是如此，反覆配色也可發揮其效果。如右圖是改變單一配色組合的大小並隨機配置，也會因其規律的色彩，讓反覆配色發揮效果。雖然是平面化的表現，也可藉由色彩的強弱及規律，讓人感受到深度及廣度。

元素組合的大小及配置位置不一，也可發揮反覆配色的效果。

用自然調和配色營造平靜氛圍

讓接近黃色的色相變亮，接近藍紫色的色相變暗，看起來較為自然。
視覺效果柔和，即使是嚴肅的內容也可平靜溫和地傳達訴求。

- 文字刺眼難以閱讀
- 畫面感覺不安定
- 缺乏信任感

- 視覺溫和容易閱讀
- 讓人安心的感覺
- 衍生信任感

COLOR

C5／M20／Y60
R244／G209／B118（#f4d176）

C35／M70／Y70／K15
R161／G89／B68（#a15944）

C70／M55／Y95／K40
R69／G77／B35（#454d23）

呼
色彩的秘密

第1章 協調的配色

第2章 清晰的配色

第3章 表現感情的配色

第4章 1＋2色的配色

附錄1：1＋2色的搭配製作

附錄2：2色的範例色選版

何謂自然調和配色

把黃色配置在上方的色相環，即使是相同色調，越往上明度越高，越往下明度越低。自然調和配色是進一步賦予明度差異，讓接近黃色的顏色變亮，接近藍紫色的顏色變暗。自然界中的色彩也是這樣，亮處稍微偏黃，暗處則偏藍紫。

自然調和配色通常是用 2 色的對比來表現，左頁的範例則是使用 3 色。

Point 1　模擬自然界中的光與色彩

自然界因為陽光照射，使得亮處看起來稍微偏黃，暗處看起來稍微偏藍，這種視覺效果稱為色相的自然連鎖。自然調和配色正是應用這個原理。把色相環中接近黃色的顏色提高明度來使用，剩餘顏色則挑選比此色更遠離黃色的色相，並降低明度來使用。

照片中的亮處看起來稍微偏黃，暗處看起來稍微偏藍。

Point 2　用相近色相來表現

雖然遵循色相的自然連鎖來配色，若色相差距過大時，會因其對比而優先給人視覺太過強烈的印象，就不算是自然調和配色。因此色相的差距請控制在類似色相內。

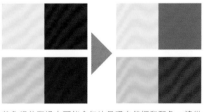

若色相差距過大可能會無法呈現自然調和配色，請從類似色相中挑選。

Variations

替亮色添加黃色、暗色添加藍色

原本的配色在對比上沒有問題，但缺乏平靜沉穩的感覺時，可在亮色中加入黃色、暗色中加入藍色，將使其顯得更沉穩。這也是應用自然調和配色的理論。在右圖的範例中，替亮色加入 Y30%，暗色加入 C40%。

對比沒有問題的情況下，也可加入黃色或藍色來賦予平靜感。

用非調和配色展現詩意

採取普通的配色而感到缺乏趣味性時，
可使用違反自然法則的非調和配色來強化視覺印象。

● 整體太花俏而無法留下印象
● 無法推測出音樂類型
● 感受不到作品的觀點

● 畫面雅致且令人印象深刻
● 彷彿聽得到音樂
● 感受得到作品觀點

COLOR

C60／M30／Y10
R110／G155／B197（#6e9bc5）

C60／M60／Y95／K30
R100／G84／B38（#645426）

C80／M55／Y90／K45
R41／G70／B40（#294628）

何謂非調和配色

非調和配色（complex harmony），是相對於自然調和配色，將接近黃色的顏色變暗，接近藍紫色的顏色變亮。刻意違反自然法則的配色，可衍生別出心裁的嶄新配色效果。

左頁範例使用的 3 色中，藍色相對較亮，而其他顏色的色相與藍色距離頗大。

Point 1 與近似色相偏離的色相

左頁的範例中是使用色相偏離的顏色，這類非調和配色根據不同的色彩理論，也有些是用近似色配色的理論。右圖是分別搭配近似色與色相偏離色的非調和配色，兩者都是違反色相自然連鎖的配色。

搭配近似色　搭配色相偏離色

亮色相同，色相偏離色的效果比較。與色相偏離色，分別搭配近似色

Point 2 反映複雜的視覺印象

「complex」是「複雜」的意思，與遵循自然界法則的自然調和配色相反，會讓觀看者產生複雜的視覺印象。要打造特殊情感的形象時可有效發揮作用。

上圖是自然調和配色，下圖則是非調和配色。下圖的範例明顯具有複雜的情感。

Variations

多重非調和配色

像是圓餅圖及長條圖等統計圖表的配色，容易顯得過於平淡單調，建議參考非調和配色的理論，擷取多種顏色來配色，可營造出雅致的氛圍。使用後若畫面過於淡雅，可在主題及標題處使用高彩度的顏色，可有效提升層次感。

使用有明暗差異的配色，優先順序較高的項目建議使用亮色。

用漸層配色展現華麗感

活用讓色彩連續變化的漸層配色，能夠毫不勉強地運用多種顏色。
若採取高彩度色相的漸層配色，可營造出華麗的印象。

● 氣氛不夠歡樂
● 畫面缺乏躍動感
● 整體顯得平淡

Good! ● 氣氛變得歡樂
● 畫面具躍動感
● 整體看起來很華麗

COLOR

C20／M95／Y70／K5
R195／G39／B60 (#c3273c)

C10／M80／Y90
R219／G84／B37 (#db5425)

C5／M50／Y95
R235／G150／B5 (#eb9605)

C15／M25／Y95
R224／G190／B0 (#e0be00)

C45／M15／Y100
R158／G182／B27 (#9eb61b)

C85／M15／Y80
R0／G150／B92 (#00965c)

C85／M35／Y60／K5
R0／G126／B112 (#007e70)

C90／M50／Y35／K5
R0／G106／B138 (#006a8a)

C90／M70／K5
R69／G77／B35 (#1c4d9e)

序章　色彩學的基礎

第1章　協調的配色

第2章　強調的配色

第3章　表現賦情的配色

第4章　1+1色的配色

附錄1　1+2色的檔案製作

附錄2　2色的範例樣張表

何謂漸層配色

漸層配色就是使用連續變化的顏色，基本上包含如左頁範例的色相變化、還有明度變化、彩度變化、以及明度及彩度都變化的色調變化這 4 種漸層配色。

範例中是使用從紅色、綠色到藍色的漸層色。

色相、明度、彩度、色調是 4 種基本的漸層配色。

色相變化

明度變化

彩度變化

色調變化

要避免對比不足

基本的 4 種漸層配色中，除了色相變化以外，全都屬於主色配色，因此配色時通常不會出現破綻。不過，如果變化幅度太小，畫面容易缺乏層次感。建議在配色時也要同時考量到對比度。

運用漸層配色時要注意對比。

無色塊段差的漸層

色彩平滑變化、無明顯色塊段差的漸層色也是屬於漸層配色。用軟體製作這類漸層效果時，建議要注意變化過程中的顏色。尤其是採用色相變化的漸層，若是分歧點（漸層分歧點）設定太少，中間的顏色可能會顯得混濁。

只有設定左右兩個分歧點，當色相變化大時，中間的顏色會顯得混濁。

在中間建立數個分歧點，並設定清色，可避免混濁。

在製作無色塊段差的漸層色時，須注意中間的顏色。

Variations

賦予整體變化的漸層

漸層配色基本上是讓色相、明度、彩度、色調其中一項產生變化，若是沒有色塊段差的平滑漸層，即使同時讓所有元素都有漸層變化，也不會顯得不自然。

若是平滑漸層，即使套用到所有的元素上也不會顯得不協調。

用共通色配色展現華麗氛圍

使用照片及插圖等視覺元素來編排時，
建議利用該視覺元素本身的顏色，可衍生協調性。

● 照片不夠生動
● 文字不易閱讀
● 缺乏華麗感

● 照片看起來很美
● 標題等文字容易閱讀
● 畫面具有華麗感

COLOR

C30／M50
R187／G141／B190 (#bb8dbe)

C60／M90
R126／G49／B142 (#7e318e)

C80／M100
R84／G27／B134 (#541b86)

C100／M100
R29／G32／B136 (#1d2088)

序章　何謂好的配色

第1章　協調的配色

第2章　強烈的配色

第3章　表現感情的配色

第4章　1→2色的配色

附錄1　1→2色的增減操作

附錄2　2色的範例調配表

何謂共通色配色

將照片及視覺元素中明顯出現的色彩用在其他元素上，可讓畫面顯得協調，是設計的常見作法。本例的照片整體瀰漫紫色系，因此也採用這些色彩來配色。如此一來，可讓版面整體呈現近似色的主色配色。

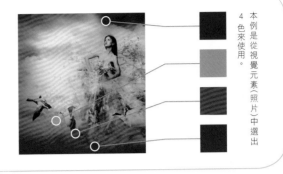

本例是從視覺元素（照片）中選出4色來使用。

Point 1 以印象為優先而不拘泥數值

從視覺元素中擷取色彩時，不一定非得精準地採用圖像中的色彩。請參考擷取出來的色彩，並進一步以視覺印象為準來決定配色。

從花朵的視覺元素中擷取出色彩後，建議以視覺印象為準，使用比實際數值彩度更高的色彩。

Point 2 運用共通色的失敗範例

使用共通色的一般作法，是利用畫面中最令人印象深刻的色彩，但這種作法有時不太管用。例如製作高級品的廣告或型錄時，建議盡量選擇低調穩重的色彩。

要表現高級品時，若使用共通色可能會顯得廉價。

Variations

以共通色作為裝飾色

左頁的範例中是使用共通色來支配整體的主色配色，若是使用給人強烈印象的色彩，建議只將共通色用在單一重點作為裝飾色，可讓版面產生令人舒適的緊湊感。

只在重點處使用共通色，產生舒適的緊湊感。

以活用白色的配色提升吸引力

白色最能直接引出其他元素蘊含的風味。
若能大膽使用白色，即使是小元素也能引導視線，讓人印象深刻。

● 整體畫面不夠緊湊
● 下方波紋比照片更搶眼
● 照片毫不起眼

● 整體視覺緊湊
● 照片能抓住目光
● 照片顯得魅力十足

COLOR

○ C0／M0／Y0／K0
R255／G255／B255 (#ffffff)

C15／Y80
R229／G230／B71 (#e5e647)

C70／M20／Y100
R84／G155／B53 (#549b35)

C100／M20／Y100
R0／G136／B66 (#008842)

C85／M45／Y100
R35／G116／B58 (#23743a)

C90／M50／Y100／K20
R0／G94／B50 (#005e32)

何謂活用白色的配色

白色可引出素材本身的風味,因此建議在欲突顯的視覺元素周圍使用白色。若視覺元素面積小,周圍的白色面積大,可加強對比、引導視線,讓視覺元素變得更醒目。

	72.0%
	0.5%
	5.4%
	4.6%
	15.6%
	1.9%

範例中將紙面 70 % 以上面積留白,讓足球選手及標題文字更醒目。

Point 1 白色是最自然的襯托色

無彩色並不具備彩度,因此與所有顏色都很搭。其中的白色具備最大的明度,對比大,可襯托其他顏色。要將多個顏色並排處理時,效果最自然的襯托色就是白色。

用顏色明確區別分類時,在背景使用白色,看起來會更自然。

Point 2 反白處理使元素更醒目

使用深色背景時,白色因為對比強,即使是小元素也會相當醒目。除了白色,黃色也具備相同的醒目效果,但是白色的形象較為中立,不會影響背景色的視覺印象,是最容易使用的醒目顏色。

處理小地方時,使用白色可加強對比、提高醒目度。

Variations

負片、正片、淡色也可使用白色

白色可確保高對比度,深色上的反白文字效果不用說,在照片上搭配文字時,白色也容易確保視認性。此外,將白色用在刷淡的照片上,意外地也能確保視認性。

白色的對比度高,因此反白文字、和相片搭配的文字,或是在淡色上的文字,都具有良好的視認性。

打造重心提升質感

顏色有輕重之分，在輕重配置上花點心思，可替畫面打造重心。
明確區分畫面中重的部分與輕的部分，可提高視覺質感並整頓畫面配置。

● 畫面顯得心浮氣躁
● 重要的元素容易被忽略
● 沒有發揮主視覺照片的質感

● 整體畫面具安定感
● 不會錯失任何元素
● 照片顯得魅力十足

COLOR

○ C0／M0／Y0／K0
R255／G255／B255（#ffffff）

● C45／M25／Y25／K30
R121／G138／B144（#798a90）

● C20／M100／Y100
R200／G22／B30（#c8161e）

● C60／M40／Y40／K100
R0／G0／B0（#000000）

何謂打造重心的配色

色彩中又分成令人感覺重的色彩和感覺輕的色彩。亮色令人感覺「輕」，暗色令人感覺「重」。運用觀感來配置，即可打造畫面重心。範例是在左側安排大面積的黑色，打造出與主視覺照片融合的畫面重心，也提高了照片的質感。

亮色感覺輕，暗色感覺重。
最輕的是白色，最重的是黑色。

輕

重

Point 1　低重心能帶來穩定感和安全感

重的在下、輕的在上，遵循自然界的法則，可衍生穩定感與安全感。要打造高雅嚴謹的形象時，也適合採取低重心的配置。但畫面過於安定時也可能缺乏趣味性。

將輕色調的照片配置於上方，而在下方配置重色，具穩定感。

Point 2　高重心會帶來抑揚頓挫和動感

重心在上時，違反自然界的法則，容易產生抑揚頓挫及動感。另外也可營造由上往下施壓的負面形象。

將重心置於上方，會產生動感。也可營造重壓的負面形象。

Variations

與形狀的重心結合

色彩有輕重之分，形狀也有輕重之分。小的感覺輕，大的感覺重。將形狀的輕重與色彩的輕重結合，可營造出更強烈的畫面重心。

將具份量感的大圓置於上方，然後使用重色。當重心位於上方，愈往下愈輕的圖形與顏色，會呈現動態感與漂浮感。

容易混淆色彩名稱的案例：
各種金紅(金赤)色

同樣的色彩名稱不一定代表完全一樣的色彩。例如日本色票中有特別稱為「金紅（金赤）」的紅色，許多人都以為是指「M100％＋Y100％」的紅色，然而這不一定正確。

例如 DIC 色票有 14 色的基準印刷色，其中的 FG28 印刷色也叫金紅色。

上述的 DIC 色票是依基準油墨製成的基準印刷色，而特別色 DIC159 色票則只用 FG28 製成。這種 DIC159 色票也叫做金紅色。

DC159 色票與 M100％＋Y100％ 相比，顏色顯得亮一些。

我們試著在 DIC 油墨股份有限公司的官網搜尋 DIC 色彩指南，將 DIC159 色票轉換為 CMYK 後的數值卻是 M86％＋Y90％。

從以上可知，即使同為印刷業界，金紅色也並非絕對的色彩。

而在其他業界中，金紅色的色彩也不盡相同。

例如在玻璃工藝的世界中，為了讓紅色更顯色而會加入金色，這種顏色也會稱為金紅色。玻璃的金紅色有其範圍，可用淡粉紅色到鮮豔的紅色來表現。

另一方面，書法中的朱墨似乎也有使用到金紅色。

由此可知，使用色彩名稱時，請避免與他人的認知產生落差。

M100％＋Y100％

M86％＋Y90％
（DIC159 色票的
CMYK 轉換數值）

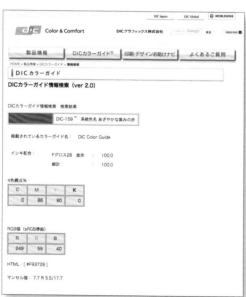

DIC 色彩指南資訊檢索中顯示的 DIC159 色票

第 2 章

強調的配色

突顯設計元素的方法很多，
其中一種方法就是運用配色來強調。
本章將學習如何以強調的配色突顯設計。

提高對比使目標變醒目

替目標對象與其他元素加上視覺差異以相互比較，稱為對比。
提高對比來突顯特定對象，可讓畫面整體具有明顯的層次感。

● 畫面中缺乏視覺焦點
● 文字難以閱讀
● 所有元素都不突出

● 變成具有視覺焦點的版面
● 連小字也容易閱讀
● 每個元素都很醒目

COLOR

C20
R211／G237／B251（#d3edfb）

C80／M50／Y20／K60
R14／G58／B89（#0e3a59）

C100／M80／Y30／K60
R0／G27／B68（#001b44）

對比配色的 3 種類型

對比就是讓目標對象與其他元素明確地區分開來，有明度對比、彩度對比、色相對比這 3 種。左頁的範例是採用明度對比，又因為選擇的色彩色相相同，也屬於同色相配色。

賦予色相變化、明度差異的範例。

明度對比不一定要像左頁範例般使用相同的色相。也有賦予色相變化、增添明度差異的方法。

 Point 1　彩度對比

明度對比雖然容易使用，但一不小心就會顯得平淡；而彩度對比的高彩度顏色可強烈吸引目光，適合用來詮釋戲劇性的視覺效果。運用彩度對比配色時，色相相同或帶點變化都無妨。

鮮豔的顏色可以強烈吸引目光。左圖不只彩度，色相也有變化。

 Point 2　色相對比

運用色相對比配色時需特別留意選用的顏色。若是選用高彩度的顏色，在賦予對比後的效果往往不是變醒目，而是會相互衝擊，產生刺眼的暈影現象。

左圖中彩度高的綠色和紅色間會產生暈影，令人感到刺眼、視線難以駐留，建議嘗試其他色相。

///// Variations /////

在雙色印刷的作品中活用對比配色

製作雙色印刷的作品時，若依照對比配色的技巧來決定油墨顏色，可有效產生自然且分明的層次感。請先決定要呈現何種視覺印象，再思考如何對比配色效果最好。

想要為畫面添加視覺震撼時，使用彩度對比的效果很好。請依目的靈活運用對比配色。

用補色配色營造活力

用補色來配色的方法稱為補色配色。
由於補色間的色相差異極大，故大多用於營造搶眼醒目的配色。

● 畫面平淡無法吸引目光
● 整體缺乏運動氣息
● 無法傳達情感

● 配色能吸引目光
● 整體具運動氣息
● 畫面可感受到活力

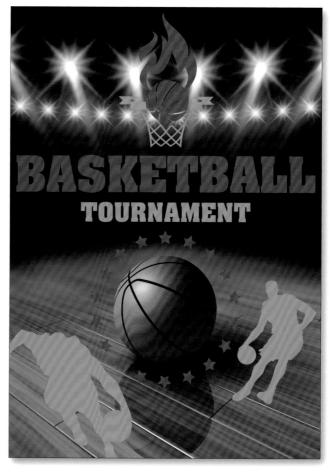

COLOR

C5／M95／Y100
R224／G38／B19 (#e02613)

C80／M10／Y100
R0／G158／B59 (#009e3b)

序章 色彩學的基礎

第1章 協調的配色

第2章 強調的配色

第3章 表現感情的配色

第4章 1：2色的配色

附錄1 1：2色的搭審製作

附錄2 2色的順的漸層表

何謂補色配色

補色配色（Dyad）是伊登提倡的配色法之一，是使用互為補色的 2 色來配色。左頁的範例是用彩度最高的純色形成補色的 2 色配色，也可算是色相對比。

範例中是使用伊登色相環（左）內 180 度（補色）關係的 2 色。補色配色也可使用其他色相環的補色。

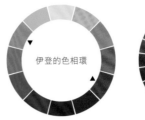
伊登的色相環

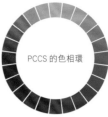
PCCS 的色相環

Point 1 色立體中的對側色彩

補色配色是使用穿過色立體中心相對位置的 2 個顏色。除了如左頁範例般選用相同色調的 2 個純色外，另一種作法是提升其中 1 色的明度，然後等量降低另 1 色的明度，變成不同色調的 2 色。

Point 2 非伊登的補色配色

伊登提倡的補色配色，是使用色立體中相對的 2 色，但也有其他配色理論認為，不管何種色調，只要色相是 180 度相對，也稱為補色配色。配色理論有多種作法，所以不必過於困惑。

也有理論主張不管何種色調，使用單一色調也可稱為補色配色。

Variations

在商標中運用純色的補色配色

純色的補色配色，不僅能強烈地吸引目光，且容易透過印刷重現，幾乎在任何媒體上都不會發生色偏，易於維持相同的形象。因此很適合用於設計企業、團體等商標的配色。

採用純色的補色配色容易產生強烈的視覺效果。想要稍微柔和時可比照右圖範例，巧妙加入白色來緩和視覺印象。

用補色分割配色營造健康形象

決定好一個顏色後，再與其補色的相鄰 2 色組合成 3 色配色，就是補色分割配色。
補色分割配色在視覺上不像補色配色那樣強烈，是用途更廣泛的配色。

- 配色令人感覺冰冷
- 看起來不夠健康
- 感受不到溫柔感

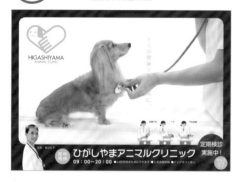

- 配色令人感覺溫暖
- 看起來有健康感
- 令人感覺溫柔

COLOR

C50／Y100
R143／G195／B31 (#8fc31f)

C95／M95／Y20
R42／G45／B123 (#2a2d7b)

C5／M95／Y100
R224／G38／B19 (#e02613)

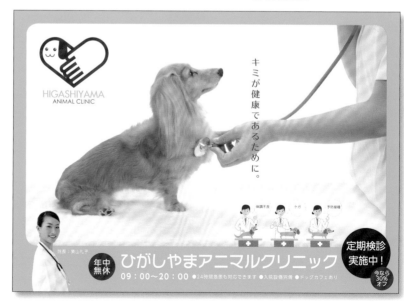

何謂補色分割配色

補色分割配色（split complementary）也是伊登提倡的配色法。先決定 1 色，再與其補色的相鄰 2 色組合成 3 色配色。配色中有相近的 2 色，加上相對的補色增添層次感。由「split（分割）」＋「complementary（補色）」二字組成，故稱補色分割配色。

此方法是用等邊三角形來挑選顏色。範例是用黃綠色為頂點的等邊三角形來選色。

Point 1　在色立體中自由移動的等邊三角形

在伊登的理論中，補色分割配色也與補色配色相同，若將三角形前端的明度提高，剩餘 2 色的明度就要降低。只要想像等邊三角形在色立體中自由旋轉的模樣即可。此外，與補色配色相同，也有以相同色調作為等邊三角形的配色理論。

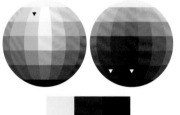

伊登的色立體是球體，因此適用這個理論。

Point 2　底紋 2 色＋文字 1 色

在補色分割配色中，相近的 2 色容易搭配，且色相相隔 1 個顏色，有明確的區別。運用於如右圖中的底紋，可呈現協調的色相差異；而剩餘的 1 色為差異大的補色，因此相當醒目，可確保配置其上的文字具有可讀性。

畫面氣氛沉穩且插畫的細節清晰可見。文字是有明度差異的補色，因此相當明顯。

Variations

若使用純色則變成主色調配色

若以彩度最高的純色來組成補色分割配色，也算是主色調配色。這樣的配色易於詮釋熱鬧及歡樂氣氛，加上將用色控制在 3 色以內，因此不會顯得過於花俏。

純色的補色分割配色可營造開朗感，但不會太花俏。

用三角配色表現情緒

三角配色是使用在色立體中內接的正三角形頂點處的 3 色來配色。
此三角形可在色立體中自由移動，藉此衍生出豐富的配色。

● 標題文字不夠明顯
● 底色太鮮豔不夠穩重
● 無法想像內容的情境

Good!

● 標題文字容易辨識
● 整體風格具穩重感
● 可想像內容的情境

COLOR

M60／Y100
R214／G133／B0（#d68500）

C30／M20
R191／G199／B227（#bfc7e3）

C90／M60／Y5／K50
R30／G60／B103（#1e3c67）

何謂三角配色

三角配色（triads）也是由伊登所提倡，
使用在色立體內自由移動的正三角形頂
點之 3 色來配色。左頁範例是採取純色
的橘色作為其中一個頂點，再從補色的
藍色中挑選帶明度差異的 2 色。

在色立體空間中自由移動的正三角形頂點位置，其實不太容易想像，思考時請小心別產生混亂。

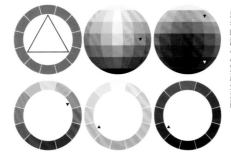

Point 1　差異大的 3 色配色

三角配色是利用正三角形頂點選出
色彩差異大的 3 色來配色。其中
1 色是純色，剩餘 2 色是色立體
對側補色中帶明度差的 2 色，可
提升層次感，替相同純色的色調帶
來色相差異，也可以呈現熱鬧的配
色。右例是使用相同的綠色純色，
然後改變其他 2 色的三角配色。

以相同的綠色純色作為頂點的 2 種三角配色。左邊是補色帶明度差，
右邊只有純色。左邊 3 色的色調不同，右邊則是使用單一色調。

///// Variations /////

伊登式與其他的三角配色

伊登式的三角配色，與其他配色理論的三角配色法有極
大差異。其他的配色理論，並不是色立體中自由移動的
三角形，而是用相同色調的色相環來配色。例如以純色
的黃色來配色時，伊登式的作法是選擇相同色調的不同
色相，或是從補色中挑選帶明度差的 2 色；另外，若
是以明度高的黃色為基準時，剩餘 2 色至少 1 色的明
度要變低。相較於此，若採取其他配色理論，只會以相
同調的色相環來配色，因此也算是主色調配色。

伊登式的三角配色　　其他的三角配色

伊登式的三角配色中，三色能產生各種變化；若採取其他理論的三角配色則會統一色調，變成主色調配色。

用前進色展現活力

前進色就是看起來往前突出的顏色。
假如有想要突顯的元素，應該優先考慮使用前進色。

 ● 主角看起來不好吃
● 食物彷彿放很久了
● 整體設計缺乏力量

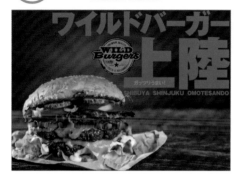

 Good!

● 主角看起來很好吃
● 看起來像是剛出爐的食物
● 整體設計感覺充滿力量

COLOR

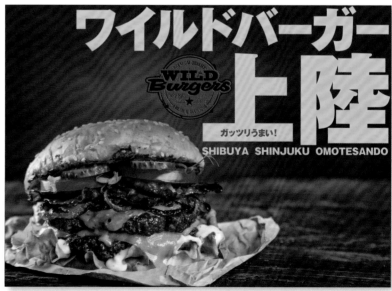

M20／Y100
R253／G208／B0 (#fdd000)

M100／Y20
R229／G0／B110 (#e5006e)

C60／M40／Y40／K100
R0／G0／B0 (#000000)

前進色、後退色

前進色是看起來往前突出的顏色，是暖色系中明度及彩度高的顏色。反之，後退色是看起來遠離的顏色，是寒色系中明度及彩度低的顏色。前進色也稱為膨脹色，後退色也稱為收縮色。

雖然會因為對比色而多少有點變化，但一般而言，上面是前進色（膨脹色）、下面是後退色（收縮色）。

Point 1　營造遠近感

在平面的作品中使用前進色及後退色，可衍生遠近感，營造出具立體感的空間深度。當版面構成略顯單調時，可積極利用此配色法。

不使用漸層與陰影，光用前進與後退色就能營造出遠近感。

Point 2　若過度使用會失去效果

前進色要與後退色形成對比才會顯得醒目。如果在畫面中過度使用前進色，反而會失去重點。請將前進色限定用在要突顯的部分，其他部分則使用後退色。

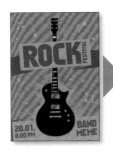
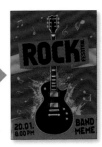

右圖中只將前進色用在色帶及樂器周圍來突顯主角，文字及樂器看似剪影，增添層次感。

Variations

使用時要思考醒目程度與使用位置

前進色是醒目的顏色，但即使不用前進色，也可能做出具備充分訴求力的作品，也有許多這樣的案例。若過度採信「使其醒目＝使用紅色」這種隨便的方法論，可能會偏離作品原本的訴求。尤其是紅色容易給人熱情積極的形象，使用時應設想清楚是否符合目標。

即使不用紅色這類前進色，也可以做出搶眼的案例。請避免不假思索地使用前進色。

用分離色使畫面更明確

當相鄰色彩的界線模糊，或是產生暈影時，
可在中間安插分離色當作界線，主要是使用白、黑等無彩色。

● 色彩界線模糊不易辨識
● 看不出畫面要傳達的內容
● 無法留下深刻印象

● 色彩界線清楚容易辨識
● 設計訴求清楚明確
● 容易留下印象

COLOR

○ C0／M0／Y0／K0
R255／G255／B255（#ffffff）

● C60／M40／Y40／K100
R0／G0／B0（#000000）

● M30／Y80
R250／G192／B61（#fac03d）

● C80／Y100／K20
R0／G147／B51（#009333）

● C100／M30／Y100
R0／G127／B65（#007f41）

● C100／M30／Y100／K50
R0／G80／B36（#005024）

● M80／Y100／K20
R203／G72／B0（#cb4800）

● C30／M100／Y100
R184／G28／B34（#b81C22）

● C30／M100／Y100／K50
R116／G3／B3（#740003）

序章 色彩的基礎

第1章 協調的配色

第2章 強調的配色

第3章 表現復古的配色

第4章 1、2色的配色

附錄1 1、2色的提案製作

附錄2 2色的配色法索引

何謂分離色

當相鄰顏色之間界線模糊，或是出現暈影現象時，夾在中間的區隔色稱為分離色（separation color）。分離色主要是使用白、黑等無彩色，也有些情況會使用有彩色作為分離色。左頁範例是在兩張照片之間模糊的界線處使用分離色。

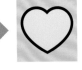

在明度高的顏色或近似色之間模糊的地帶加入分離色。

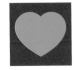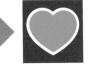

當強烈色彩相鄰而產生暈影時也可使用。

Point 1 要產生明確區隔時的最快方法

想要做出明確區隔的界線時，使用分離色是最簡單快速的方法。例如用多種顏色來設計分類項目時，若能使用分離色將能使畫面顯得條理分明。

用多色分類項目時，使用分離色可明確區分項目。

Point 2 以分離色作為文字邊框或陰影

要製作描邊文字時，亦可使用分離色。此外，陰影也可以算是分離色的一種。因為描邊文字容易顯得不夠嚴謹，不適合表現高級感，改用陰影較適合。

使用描邊文字擔心不夠嚴謹時，可使用陰影效果。

///// Variations /////

用同色系分離色打造柔和的變化

若覺得使用白或黑色當作分離色會太過強烈，建議使用相同色相中明度及彩度較低的同色系色彩當作分離色，不僅能有效區隔，同時還可呈現柔和的協調感。若整體都使用相同色相及近似色的主色配色，效果也很好。

白色或黑色過強烈時，可使用色調降低的顏色讓畫面變柔和。整體使用單一色相時特別有效。

用裝飾色展現生氣

配色較單調時，在畫面中少量添加裝飾色（強調色），
可讓整體更有張力，營造出生氣蓬勃的印象。

- 整體印象有點寂寥
- 感受不到品牌傳統
- 看起來不美味

Good!

- 整體印象豪華
- 用裝飾色強化品牌傳統
- 看起來更美味

COLOR

M30／Y100
R250／G190／B0 (#fabe00)

C60／M30
R108／G155／B210 (#6c9bd2)

C100／M90／Y10／K30
R5／G36／B110 (#05246e)

何謂裝飾色（強調色）

裝飾色有強調與突顯重點的意思。當畫面中的色調過於一致，會給人寂寥感、欠缺趣味性。此時在畫面中加入少量裝飾色，可帶來畫龍點睛的效果並展現動感。裝飾色建議使用彩度高的對比色。

單調的配色顯得寂寥，只要加上裝飾色，即可提升視覺張力，並衍生溫暖及華麗感。

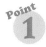
Point 1

裝飾色的挑選方法

選擇裝飾色時，建議使用高彩度的互補色。至於裝飾色以外的區域，用來佈局大面積畫面的色彩，則建議使用色相相近且彩度、明度不高的顏色。需要思考裝飾色的配色時，也請同時思考與其他顏色的搭配。

支配整體畫面的顏色要使用彩度及明度低的近似色，再選擇與其相對的高彩度色彩當作裝飾色。

Point 2

留意色彩的面積比

使用裝飾色時，若面積太大可能會效果不佳，請將面積控制在整體畫面的 10% 以下。

一般而言，3 色配色的基本組合比例是：整體面積最大的基本色＝基調色 60（70）%、搭配色＝配合色 30（25）%、裝飾色＝強調色 10（5）%[※]。

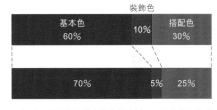

配色時不必嚴密地遵守精準的比例，只要稍微留意此配色比例即可。

※ 色彩的面積比例建議有　基本色 > 裝飾色 > 搭配色　主色 > 搭配色 > 裝飾色　基本色 > 主色 > 裝飾色……等，依配色理論而異。

///////// **Variations** //

以裝飾色作為畫面中的唯一重點

裝飾色可散佈在整體畫面中使用，但若當作單一重點來使用，則可營造緊湊感，讓畫面更具統一性。在設計 CI 時若能活用裝飾色理論，可完成發揮企業商標形象特色的識別系統。

活用黑色提高畫面凝聚力

運用無彩色中明度最低的黑色，可讓其他顏色顯得更鮮豔、更緊湊。
此外，還可打造出蘊含高級感或優質等形象。

- 元素顯得零散
- 標題不夠醒目
- 無法激發食慾

- 各元素具整體感
- 標題相當醒目
- 整體看起來美味

COLOR

● C60／M40／Y40／K100
R0／G0／B0 (#000000)

● C15／M100／Y100
R208／G18／B27 (#d0121b)

● C50／M30／Y40／K20
R123／G140／B131 (#7b8c83)

序章 色彩學的基礎　　第1章 協調的配色
第2章 強調的配色
第3章 放鬆氣氛的配色
第4章 112色的配色
別錄1　1・2色的搭配實例
別錄2　2色的範例速查表

黑色的凝聚整合效果

不管什麼顏色都可以用黑色強烈突顯，黑色是相當好用的色彩。即使是因顏色過多而混亂的版面，只要以黑色襯底，就能生動鮮活地加以整合。不過，黑色雖然好用，也要避免過度使用。

顏色混亂的畫面若以黑色襯底，就會顯得相當緊湊。

Point 1　黑色是亦正亦負的顏色

黑色雖然是便利好用的顏色，但是黑色本身所具備的形象，除了高級、酷、強力、威嚴等正面形象之外，也帶有恐怖、孤獨、絕望、暴力等負面形象，因此使用時請格外留意。

黑色不只具有正面形象，也帶有負面意義，使用時請格外留意。

Point 2　使用四色黑（rich black）

在印刷品上大面積使用黑色時，若能使用比 K100% 更深的黑色，會更容易讓人印象深刻。若在 K100% 中混入其他的油墨，可變成更深的黑，這稱為「四色黑」。設定四色黑時，要混入多少油墨量並沒有規定，左頁範例是使用 C60%＋M40%＋Y40%＋K100% 的四色黑。

左圖是 K100% 的單色黑，右圖是四色黑。需要大面積使用黑色時，建議使用四色黑。

Variations

用黑色表現奢華感

一旦提到表現高級感的手法，就少不了黑色。詮釋豪華及華麗等奢華感時，以黑色襯底，然後使用紅色等鮮豔且戲劇性的單一色彩，即可呈現簡潔俐落的配色。運用黑色大膽地填滿大片面積，使畫面看起來精簡，是營造奢華感的基本法則。

想要營造奢華感時，可減少畫面中的顏色數量，同時大面積地使用黑色。

放大顏色面積展現強力感

以大面積安排特定顏色，可營造明快印象。

使用時若徹底排除其他顏色，就能強力地傳達該顏色具備的形象。

● 畫面中元素參差不齊
● 顏色過多看不出訴求重點
● 難以留下印象

● 元素具整體感
● 訴求簡明扼要
● 容易記憶

COLOR

M60／Y100
R240／G131／B0（#f08300）

何謂面積對比（面積效果）

顏色相同時，面積大的看起來比較亮，面積小的看起來比較暗，此現象稱為「面積對比（面積效果）」。

需要以大面積處理色彩時，也要考量到面積對比的效果。

面積大的顏色會比面積小的顏色看起來更亮。

Point **1**

反映該顏色具備的形象

若能以大面積使用單一顏色，就能將該顏色具備的形象直接反映在設計上。特別是當欲訴求的形象與色彩形象有直接關聯時，大膽地放大色彩面積會相當有效。

亮綠色讓人聯想到植物的顏色，可營造環保或有機等形象。

Point **2**

顏色與形狀的搭配

大面積的色彩具有強大的訴求力，同樣地，具有特徵的形狀也可強力引誘視線。結合上述兩種條件，即可藉由相乘效果讓畫面產生極大力量。左頁範例中的形狀本身具有意義，因此整體視覺表現相當清楚易懂。

花的形狀容易吸引目光，與強烈色彩組合會更加顯得強而有力。

//////// **Variations** ////////

使用跳脫刻板印象的色彩

人類對於有別以往的色彩表現會感到奇怪，進而投以注意力。若能在大面積使用跳脫刻板印象的色彩，會大幅提升令人印象深刻的可能性。像是動物這類主題，具有人們共通認知的色彩，若用其他顏色，效果會更搶眼。

斑馬通常給人黑白的印象。若用其他顏色大面積表現，會變得更搶眼。

運用局部上色展現戲劇性

在黑白照片中替部分元素上色，就稱為局部上色。
上色處會讓視線集中，可賦予黑白區域更寬廣的想像空間。

● 看不出主題是何種展覽會
● 文字不易閱讀
● 從照片無法聯想到故事

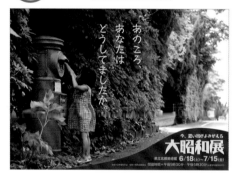

● 能從畫面想像展覽會的內容
● 文字容易閱讀
● 可從照片感受到戲劇性

COLOR

M95／Y85
R231／G36／B39（#e72427）

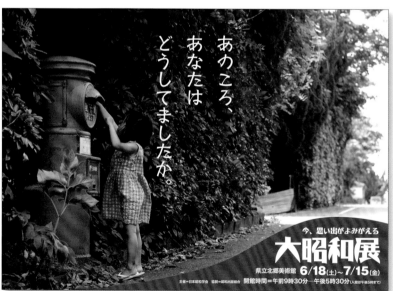

局部上色就是製造彩度對比

在一張照片中只有部分元素是彩色，其餘黑白處理，這種局部上色手法並非配色法，而是利用顏色詮釋氛圍的手法。具彩度的彩色部分與無彩色的黑白部份會產生彩度對比的效果，因此彩色的部分可強烈凝聚目光。

局部上色是在照片上表現出彩度對比的配色。

Point 1　上色的對象要具備鮮豔的顏色

局部上色依不同照片而有適合與不適合之分。並非所有照片都能在賦予部分元素色彩後發揮局部上色的效果。必備的條件是：上彩部分必須有彩度高的顏色。

局部上色後，若缺乏印象深刻的顏色，效果會不如預期。

Point 2　局部上色面積不要太大

若局部上色面積過大，會削弱與黑白區域的彩度對比。上色部分面積小，反而更能強力引導視線。此外，黑白部分的面積廣，可令人感受到文學性及戲劇性。

拓展黑白的場景，更能令人感受到文學性及戲劇性。

▨ Variations ▨

在黑白照片上覆蓋色彩

除了局部上色，還有另一種添加色彩的作法，是在黑白照片上覆蓋色彩，與局部上色同樣可表現出彩度對比。除了覆蓋符合對象形狀的色彩之外，也可如右圖般覆蓋設計元素。

在黑白照上覆蓋色彩也是一種彩度對比。

提高文字視認性以利閱讀

若在設計中以滿版使用繽紛的照片，置於照片上的文字往往會變得難以閱讀。
在此將使用前面提過的各種方法來提高視認性，使文字變得容易閱讀。

● 文字難以閱讀
● 聖誕節氣氛不足
● 整體缺乏高級感

● 文字更容易閱讀
● 更有聖誕節氣氛
● 整體看起來奢華

COLOR

○ C0／M0／Y0／K0
　R255／G255／B255 (#ffffff)

● C30／M100／Y100
　R184／G28／B34 (#b81c22)

○ Y100
　R255／G241／B0 (#fff100)

● C100／Y30／K100／K40
　R0／G91／B43 (#005b2b)

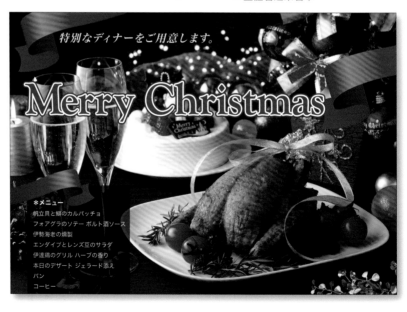

序章 色彩學的基礎

第 1 章 協調的配色

第 2 章 強調的配色

第 3 章 表現感情的配色

第 4 章 1・2・3 色的配色

附錄 1 1・2・3 色的檔案製作

附錄 2 2 色的範例搭配表

提高視認性的方法

使用滿版照片時，配置於照片上的文字會變得難以閱讀。利用前面介紹過的「強調配色」及巧，可提升視認性。其他像是明度及彩度對比、分離色等，都是提高視認性的重要技巧。

提高視認性的基本原則是加強對比。即使是彩度高的紅色，若以黑色襯底就會顯得難以閱讀。改用明度高的黃色，才會容易閱讀。

Point 1 用分離色描邊文字來提升視認性

若是背景過於複雜，使用對比色也無法確保視認性時，可利用分離色替文字描邊，效果也很好。但是描邊文字容易顯得隨性，甚至可能改變設計風格。右圖範例只用白色描邊就能充分確保視認性，但為了塑造形象，決定採取多重描邊來詮釋聖誕節的氣氛。

只用白色描邊會破壞高級感。若再加上紅色描邊，則可以表現出聖誕節的氛圍。

Point 2 覆蓋色塊讓文字變得清晰可見

當無法使用對比色，且描邊文字又會破壞穩重感時，可以運用覆蓋色塊的方法，但是若覆蓋不透明色塊會完全遮住照片。右圖是使用色彩增值的半透明色塊，並反白上面的文字，讓底下的照片得以穿透顯露出來。反之，若覆蓋半透明白色色塊藉此降低照片濃度，也具有相同效果，配置其上的文字也能提高視認性。

覆蓋半透明色塊後讓文字反白，或是覆蓋半透明的白色色塊，再配置文字，視認性都很好。

Variations

光暈、陰影及漸層的視認性

前面提出的確保視認性基本作法，有對比、分離色、文字下面覆蓋色塊這 3 種。其他還有讓元素彷彿浮起來的陰影及光暈，以及考慮到與底色融合的漸層。
確保視認性的方法有很多種，在使用這些方法之前，務必先考慮到字體的種類與粗細、版面配置等細節。

確保視認性的方法相當多，在任意使用之前，請先考慮字體選擇及版面再做決定。

各種 CMYK 設定

若在 Photoshop 中將「RGB」色彩模式的圖像變更為「CMYK」色彩模式，
會以「顏色設定」交談窗內的設定來轉換成「CMYK」。而「顏色設定」預
設的設定是「Japan Color 2001 Coated」，其他還包含多種 CMYK 設定。
另外，若在 Photoshop 中開啟「轉換為描述檔」交談窗，也可變更為有別
於「顏色設定」中設定的「CMYK」。這些「CMYK」的差異，是以印刷方
法及媒介為基準，最大的差異是油墨的總用量。
例如「Japan Color 2001 Coated」是日本平版印刷用的「CMYK」，「Japan
Color 2003 Web Coated」是日本輪轉印刷用的「CMYK」，「Japan Color
2002 Newspaper」是日本報紙印刷用的「CMYK」。
不知道該使用何種「CMYK」時，不妨試著請教合作的印刷廠。

在 Photoshop 中執行『編輯 / 顏色
設定』命令，可開啟「顏色設定」
交談窗來變更「CMYK」色彩模式。
在此可設定多種色彩模式。

在 Photoshop 中執行『編輯 / 轉換為描述檔』
命令可變更「描述檔」，也可轉換為有別於
「顏色設定」中設定的「CMYK」色彩模式。

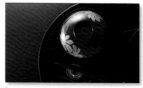

「Japan Color 2001 Coated」
油墨總用量 350%

「Japan Color 2003 Web Coated」
油墨總用量 320%

「Japan Color 2002 Newspaper」
油墨總用量 240%

第 3 章

表現感情的配色

人們的情感與配色有密切的關係。
身為設計元素之一的色彩，
可透過使用方式來撼動人心，
並喚起各式各樣的聯想。
本章將學習各種喚起感情的配色聯想。

用年輕感的配色展現活力

年輕感是很常見的配色需求。

年輕感的配色重點，就是使用純色系的明快色彩，讓元素清晰可見。

- 黯淡的形象
- 缺乏年輕朝氣
- 感受不到幹勁

- 開朗的形象
- 感覺年輕有朝氣
- 看起來精力充沛

COLOR

C0／M0／Y0／K0
R255／G255／B255 (#ffffff)

C60／Y100
R111／G186／B44 (#6fba2c)

C100／M20
R0／G140／B214 (#008cd6)

C100／M80
R0／G64／B152 (#004098)

C60／Y40／K40／K100
R0／G0／B0 (#000000)

序章 色彩學的基礎

第1章 協調的配色

第2章 強調的配色

第3章 表現感情的配色

第4章 1～2色的配色

附錄1 1～2色的搭配製作

附錄2 文件的範系圖解表

何謂年輕感的配色

想要詮釋年輕感的形象，可使用冷色系的純色或接近純色的色彩。藍（藍紫）色系到綠色系，不論以哪個色彩為主，皆可達到目的。

只用純色或接近純色的顏色來配色，不管以哪個顏色為主，都能營造年輕的感覺。

Point 1 用白色表現鮮明對比並帶來清爽感

只使用冷色系的設計中，加入白色可營造鮮明的對比，帶來清爽的印象。在營造年輕感這方面，白色堪稱與冷色系同等重要。

※在攝影術語中，也常提及要提高照片的對比度，通常是指讓色彩更鮮明。

加上白色可讓其他色彩顯得更鮮明、感覺更清爽。

Point 2 加入暖色作為裝飾色

當畫面中只有冷色而有點冷清時，加上一點暖色可以替畫面營造熱鬧繽紛感。但若使用過多暖色又可能會偏離原本風格，因此要拿捏裝飾色的用量，這是訣竅所在。

添加暖色的愛心作為重點裝飾，讓畫面顯得更耀眼。

Variations

提高明度並加上暖色會顯得更年輕

所謂「年輕人」的年齡層也很廣。若是針對 20 歲的年輕人，可用純色的冷色來表現；若是以青少年為目標對象，加上暖色並稍微提升整體明度也不錯。但是當明度提升過度，可能會變成幼童取向，因此對於青少年族群請使用具一定彩度且稍亮的色彩即可。

當暖色過多，容易給人僅限女生的印象，請一邊檢視整體狀態一邊取得平衡。

用熟齡感的配色展現成熟風韻

令人聯想到熟齡世代的配色，是常見的表現手法
常見的作法是將形象訴求與經年累月醞釀熟成的事物融合。

- 看不出訴求重點何在
- 精心製作的商品不夠明顯
- 整體缺乏成熟風韻

- 訴求點清晰明確
- 突顯精心製作的商品
- 整體具有成熟風韻

COLOR

- C30／M80／Y100／K30
 R148／G61／B18 (#943d12)
- C40／M100／Y100／K80
 R57／G0／B0 (#390000)
- C50／M30／Y100／K30
 R116／G125／B24 (#747d18)
- C60／Y40／K40／K100
 R0／G0／B0 (#000000)

何謂熟齡感的配色

熟齡感配色主要是使用暗濁色及淺灰色等低彩度的色彩組合，能夠讓人聯想到熟齡世代。基本配色是以暖色系的茶色為主，然後搭配其他色相作為輔助色。熟齡感的配色常用於多年熟成的商品，也可用來表現傳統感。

經年累月、精巧費時的事物，多半能與熟年的形象重疊。熟齡感的配色也可用在具上述特質的傳統事物上。

運用黑色凝聚整體畫面

在年輕感的配色中，重要的角色是白色；而在熟齡感的配色中則是黑色。當配色彩度偏低，顯得缺乏生氣時，適度配置黑色可讓整體視覺更緊湊。年輕感配色常大面積使用白色，但是熟齡感配色中的黑色必須酌量使用。

當整體都是低彩度色彩而導致缺乏生氣時，稍微加點黑色可增添緊湊感。

熟齡取向的設計不一定要用熟齡感配色

有一點要特別注意，並非所有熟齡取向的媒體表現都要採用熟齡感的配色。這是因為彩度低的色彩將很難營造開朗的形象。如果主題是以熟齡為訴求的技藝、食品等需要表現開朗感的作品，建議採取明亮或柔和的配色。

以熟齡為訴求的設計若必須表現開朗感，建議使用其他配色法。

使用冷色系營造時尚高級感

詮釋高級感的方法有很多種。其中熟齡感的配色也可用來詮釋高級感，但並非以茶褐色為中心，而是以深藍色等冷色系為主來展現時尚高級感。

不用茶褐色而改用深藍色為主來整合配色，可演繹出時尚高級感。

運用女性化配色展現華麗感

女性化的配色依年齡層及流行而有多種形式，能表現多元化的方向。
在此將依序介紹幾種具代表性的配色。

● 整體顯得淒涼
● 缺乏女人味
● 華麗感不足

● 整體感覺溫暖
● 充滿女人味
● 具有華麗感

COLOR

M85／Y40
R232／G69／B102（#e84566）

C50／M60
R144／G112／B175（#9070af）

Y70
R255／G244／B98（#fff462）

C70
R0／G185／B239（#00b9ef）

序章 色彩學的探索

第1章 協調的配色

第2章 強勢的配色

第3章 表現感情的配色

第4章 1+2色的配色

附錄1 1+2色的搭配製作

附錄2 2色的彩色搭配表

何謂女性化的配色

在從亮紅到紫色的色相之中挑出 2～3 色來組合搭配，就是會讓人聯想到女性的配色。左頁的範例中有額外加入黃色作為裝飾色，讓整體印象更鮮明。若再加入藍色，則會給人年輕女性的形象。

基本的色彩

裝飾色

年輕的冷色

從基本的暖色中挑選 2～3 色來建構女性的形象，必要時還可加入黃色和年輕感的藍色作為裝飾色。

穩重的女性化風格

要表現穩重的女性時，稍微提高整體明度，建議使用粉紅色及紫色作為基本色，再搭配偏紅的米色及褐色系的米色。藍色和綠色是用來表現年輕氣息，故不使用。

用紅色系打造女性化的基本氛圍這點不變，但稍微提高明度。輔助色使用米色系而不使用藍色。

Point 2

性感與挑逗的女性化風格

成熟的女性化風格也包括性感與挑逗。要表現性感時，可稍微提高彩度，色相基本上仍是維持紅色到紫色。以色相表現性感，若再強化色調並放大色彩的面積，就會給人挑逗的感覺。

性感與挑逗的配色方針大致相同，差別在於挑逗風會大面積地使用色調強烈的色彩。

Variations

將色彩大面積呈現或是分散呈現

前面曾經提到，色彩面積可改變視覺形象。即使同樣是女性化的配色，若是小而分散地配置，會顯得較年輕；大面積配置則趨於成熟。此現象並不限於女性化配色，配色時請務必注意色彩面積。

即使是同一張照片，也會因為色彩面積的不同，而產生年輕或成熟這兩種截然不同的感覺。

運用男性化配色展現凜然雄風

男性化的配色與女性化一樣，會依使用條件而有各種變化。
建議可從凜然、瀟灑、精悍、狂野等時髦感來聯想配色。

- 有點廉價感
- 缺少男人味
- 缺乏男子氣概

- 顯得有品味
- 具有男人味
- 凜然雄風感

COLOR

C40／M20／Y10／K50
R101／G117／B133（#657585）

C50／M80／K70
R65／G12／B68（#410c44）

C80／M30／K70
R0／G60／B60（#003c60）

C60／M30／Y60／K70
R45／G66／B47（#2d422f）

序章 色彩學的發現

第1章 強調的配色

第2章 協調的配色

第3章 表現感情的配色

第4章 1～2色的配色

附錄1 ～1～2色的檢索列表

附錄2 ～2色的配色速查表

何謂男性化的配色

凜然且富男子氣概的男性化配色，**主要是使用冷色系且降低彩度的配色**。若是針對青少年族群，建議使用明度及彩度高的冷色系；若對象年齡較長，可添加暖色，演變成前面提過的熟齡感配色。

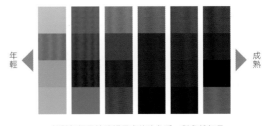

年輕 ◀ ▶ 成熟

針對年輕男性建議用亮的冷色系，對象越年長則彩度愈低，並增加暖色組成熟齡感的配色。

Point 1

表現誠信感大多是明度高的色彩

若要表現男性化的誠信感，可用冷色整合，**大多是使用亮灰色**。建議不用白色而使用淺灰色，可呈現具層次感及整體性的配色。

要營造誠信感適合使用彩度低的藍色搭配亮灰色。

Point 2

精悍與狂野風格的色彩

針對年輕男性族群的配色基本上建議用冷色整合，若要表現精悍感，建議也可帶點暖色。若要表現狂野風格，則可使用更多的暖色，並加強色調。

精悍風格可用暖色作為裝飾色來表現。而狂野風格則可增加暖色並加強色調。

Variations

簡化為主色 1 色＋裝飾色 1 色

女性化的配色多半至少會使用 3 色，而**男性化的配色則以精簡為基本原則**。若使用單色配色也符合上述原則，缺點是會略顯淒涼，建議大膽使用 1 個主色搭配 1 個裝飾色的 2 色配色，可增添層次感，強化視覺張力。

男性化的配色基本上以簡單為主。建議以「主色 1 色＋裝飾色 1 色」共計 2 色來提升層次感。

運用清潔感配色營造信賴感

要營造清潔感時，配色遠比版面編排來得重要。
清潔感與配色有密切的關係，不只是基本的配色法，應用方式也很重要。

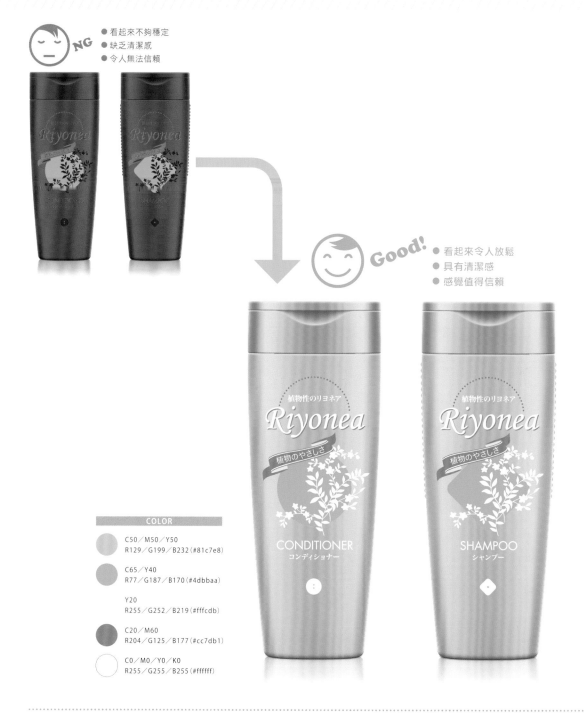

NG
● 看起來不夠穩定
● 缺乏清潔感
● 令人無法信賴

Good!
● 看起來令人放鬆
● 具有清潔感
● 感覺值得信賴

COLOR

C50／M50／Y50
R129／G199／B232（#81c7e8）

C65／Y40
R77／G187／B170（#4dbbaa）

Y20
R255／G252／B219（#fffcdb）

C20／M60
R204／G125／B177（#cc7db1）

C0／M0／Y0／K0
R255／G255／B255（#ffffff）

序章 色彩學的基礎

第 1 章 優識的配色

第 2 章 強調的配色

第 3 章 表現感情的配色

第 4 章 1 1 2 色的配色

附錄 1 1 1 2 色的檔案製作

附錄 2 2 色的範例與墜表

何謂清潔感的配色

基本上明清色調的冷色組合可以打造出清潔感的配色，但是實際配色時，單憑上述原則也可能會顯得死氣沉沉，因此還會加入暖色系及彩度低的色彩。左頁下方範例是使用淺紫色搭配淡黃色。

若只有明清色調的冷色，缺乏重點色，整體容易顯得死氣沉沉。此時可加入暖色形成視覺焦點。

Point 1 可強化清潔印象的配色

清潔感基本上是明清色調的冷色，藉由添加其他色彩，可再賦予各種視覺印象。例如要賦予可靠的印象，可加入中間色調的深藍色；要展現環保感時，可使用較多的綠色；以女性為目標對象時，則可增加暖色的用量。

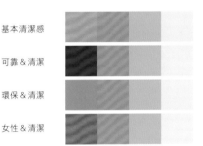

Point 2 設計雜誌頁面時建議縮小色彩面積

如左頁範例的商品包裝，以主色為底色的大面積配色可確保清潔感，但是如雜誌版面等頁面設計，若色彩面積過大可能會缺乏清潔感。基本上，在頁面上色彩面積要盡可能縮小且只用於重點處，可讓頁面呈現清潔感。

雜誌頁面中色彩面積過大時會有反效果，請酌量使用於重點處。

Variations

完成基本配色後即可發展多色系列商品

商品設計經常需要發展多色設計，一旦基本商品的配色具清潔感，其他的系列商品不一定非得承襲相同配色。代表性商品包括面紙盒的包裝設計。其他如乳製品等會將多色一起陳列的商品，也會比照相同模式發展。

發展多色商品時，若主要商品的配色具清潔感即可，其餘商品可採取其他配色。

運用運動感配色展現活躍生氣

以彩度高的藍色作為主色，使用黃色及白色作為輔助色，可表現運動感。
為了表現層次、清爽及力量，建議大膽地配置色彩。

- 畫面感覺灰暗
- 缺乏力量
- 無法令人感受到活力

- 畫面具清爽感
- 感覺有力量
- 令人感受到充滿活力

COLOR

C0／M0／Y0／K0
R255／G255／B255 (#ffffff)

C100／M30
R0／G129／B204 (#0081cc)

C100／M70
R0／G78／B162 (#004ea2)

Y100
R255／G241／B0 (#fff100)

序章 色彩學的基礎

第 1 章 協調的配色

第 2 章 強調的配色

第 3 章 表現感情的配色

第 4 章 1 ～ 2 色的配色

附錄 1 1 ～ 2 色的檔案製作

附錄 2 2 色的範例別總表

何謂運動感的配色

運動感的配色，基本上是以高彩度的藍色為主，搭配黃色與白色。若想要顯得色彩繽紛，也可使用藍綠色；要添加熱情的形象時，可加入紅色系；要詮釋成熟感時，可降低彩度。

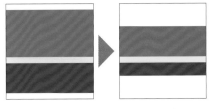

基本的運動感	
色彩繽紛 &運動感	
熱情 &運動感	
成熟風 &運動感	

不論何種配色，以藍色為主這點都維持不變。請確保藍色的面積，運用其他的色彩作為裝飾色來點綴畫面。

Point 1 利用白色面積調整力量感及清爽度

在運動感的配色形象中，力量感與清爽度是互為反差的關係。善用這兩者的面積比例，即可控制呈現的形象。若白色面積小可展現力量感，面積大則提高清爽感。

白色面積小顯得強而有力，白色面積大則具清爽感。

Point 2 依運動領域改變配色

以水上運動為例，若是設計泳衣及運動用品的配色，請以多色配色為佳。請研究欲表現的運動領域來配色。

左圖就是在水上運動用品廣告中使用多色搭配的例子。

Variations

運動風設計不必侷限於運動感配色

即使主題和運動有關，也不一定要侷限於追求運動感，也有以傳統為訴求的情況。不同運動領域的配色會有所變化，同樣地，配色時也要考慮形象的塑造。

即使是同一種運動比賽也可能包含多種層面的設計，不一定僅限於追求活躍感的配色。

運用普普風配色展現熱鬧繽紛感

大量使用高彩度的色彩會給人普普風的印象。所有色相皆可使用。
為了避免色彩發生暈影現象，建議背景色要選擇明度高的色彩。

- 插圖不易辨識
- 看起來不太歡樂
- 感覺有點淒涼

Good!
- 插圖清晰可見
- 看起來很歡樂
- 感覺熱鬧繽紛

COLOR

M100
R228／G0／B127 (#e4007f)

C100
R0／G160／B233 (#00a0e9)

M80／Y95
R234／G85／B20 (#ea5514)

C75／Y100
R34／G172／B56 (#22ac38)

C50／M100
R146／G7／B131 (#920783)

Y100
R255／G241／B0 (#fff100)

Y50
R255／G247／B153 (#fff799)

序章　色彩學的基礎

第1章　協調的配色

第2章　強調的配色

第3章　表現感情的配色

第4章　1、2色的配色

附錄1　1、2色的獨家製作

附錄2　2色的範例插圖表

何謂普普風配色

普普風的配色大多使用彩度高的色彩。
所有色相皆可使用，且沒有色調差異，
因此容易引起暈影現象，此時建議使用
高明度的色彩作為背景色。設計時可以
平均使用所有色彩，若有設定主角色，
可將該色彩具備的形象融入設計中。

若在繽紛色彩中大量使用特定的 1 色，可以融入該色彩的形象。
以上圖為例，藍色多的右圖感覺比左圖更清涼。

Point 1 以維他命色系營造年輕女孩感

讓人聯想到柑橘類的高彩度黃色、橘色、綠色，稱為維
他命色系。這些色彩大多是暖色，可營造年輕女孩感。

運用維他命色系可打造健康流行的年輕女孩風。

Point 2 高明度可帶來可愛感

將整體明度提高可形成可愛的配色。以孩童為訴求對象
時經常使用，但須留意孩童不易判別明度高的色彩。

將整體用色的明度提高，可帶來可愛的童趣感。

Variations

用暈影表現迷幻風

若稍微降低色彩的彩度，刻意使用暈影感的配色可營造
迷幻風。普普風的配色理論中，會使用明度高的色彩來
減少暈影，然而迷幻風配色則會刻意搭配高彩度的補色
來營造暈影效果。

盡可能使用暈影配色，是營造迷幻風的訣竅。

運用大自然色系展現活力

深綠色、茶褐色的配色常被稱為「地球色」，能讓人感受到大自然的氣息。
色彩稍嫌不足時，可添加提升明度的地球色，或是加入橘色作為裝飾。

● 畫面沒有營造任何形象
● 感受不到大自然
● 缺乏活力

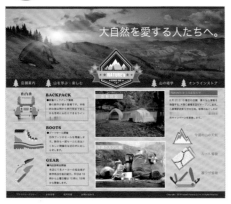

● 可想像樹木或大地等形象
● 能感受到大自然
● 能感受到活力

COLOR

C100／M50／Y100／K30
R0／G83／B46 (#00532e)

C50／M80／Y100／K60
R79／G33／B2 (#4f2102)

C40／M60／Y100／K40
R121／G80／B13 (#79500d)

C60／M50／Y100／K5
R121／G118／B45 (#79762d)

C45／M30／Y85
R159／G162／B68 (#9fa244)

C5／M25／Y70
R243／G199／B91 (#f3c75b)

C20／M10／Y30
R213／G218／B188 (#d5dabc)

M65／Y85
R238／G120／B43 (#ee782b)

序章　色彩學的基礎

第1章　協調的配色

第2章　強調的配色

第3章　表現感情的配色

第4章　1～2色的配色

附錄1　1～2色的檔案製作

附錄2　2色的範例對照表

何謂大自然色系的配色

使用令人聯想到森林的深綠色、感受到
樹幹與土壤的茶色等「地球色」，加上
藍色系的搭配，都是大自然感的配色。
實際編排時，若是感到色彩仍顯不足，
可提升這些色彩的明度當作背景，或是
使用橘色作為裝飾色。

基本的地球色

背景及對比用色

建議的裝飾色

單靠基本色略顯不足時，可在背景或對比處使用淺色、並在
裝飾部分使用高彩度的色彩。

綠色多可表現行動力，茶色多則保守

在大自然色系的配色中，用色的平衡感會改變呈現出來
的視覺印象。若綠色多，會給人露營或登山等行動派的
形象；若茶色多，會給人與自然同化的生活與療癒感。

即使是相同的設計，綠色多時會給人積極行動的印象，
茶色多時則給人保守的感覺。

提升明度可帶來閒適恬靜的印象

大自然色系的配色，基本上是彩度低的中間色，若整體
提升明度，可變成閒適恬靜的印象。再進一步提升明度
的話，可變成自然明亮的風格（➡P104）。

若提升色彩明度會帶來輕鬆感，感覺閒適恬靜。

Variations

改變裝飾色可增添變化性

要衍生色彩變化時，可以不改變基本色，只改變裝飾色
的色相。要表現多種分類項目時，這個技巧會很實用。

只改變裝飾色的色相，即可衍生多種變化。

運用自然明亮感配色展現舒適感

草木、大地及天空等自然界中的色彩，選擇其亮色可營造自然舒適的感覺。
除了上述的色彩，採取綠意及溫和的配色也可以詮釋舒適愜意的氛圍。

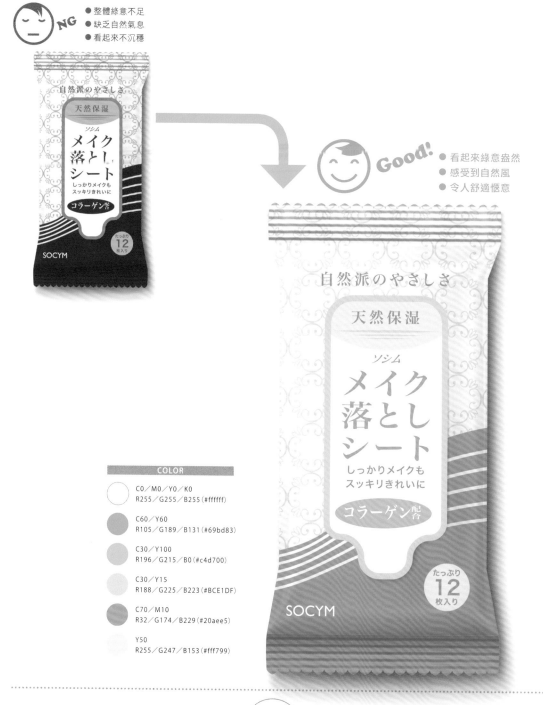

NG
● 整體綠意不足
● 缺乏自然氣息
● 看起來不沉穩

Good!
● 看起來綠意盎然
● 感受到自然風
● 令人舒適愜意

COLOR

C0／M0／Y0／K0
R255／G255／B255（#ffffff）

C60／Y60
R105／G189／B131（#69bd83）

C30／Y100
R196／G215／B0（#c4d700）

C30／Y15
R188／G225／B223（#BCE1DF）

C70／M10
R32／G174／B229（#20aee5）

Y50
R255／G247／B153（#fff799）

序章 色彩學的基礎

第1章 協調的配色

第2章 強調的配色

第3章 表現感情的配色

第4章 132色的配色

附錄1 132色的環節製作

附錄2 2色的範例配色集

何謂自然明亮感的配色

使用符合自然界色彩的明清色來配色。
在左頁範例中只使用冷色為主色，營造
出清爽綠意的形象。若以米色系為主，
會變成平靜的配色；而若是降低彩度，
則會變成前面（➡P102）提及的大自然
色系配色。

自然感配色有冷色系及暖色系。冷色會帶來綠意的自然感，暖色
則給人平靜的自然感。

Point 1 用米色系整合畫面可展現平靜感

左頁範例是以綠色為中心的綠色自然明亮感配色，而右
圖則是用茶色明清色的米色系來營造舒適自然的配色。
米色系是能讓人感受到平靜的配色。

使用柔和印象的暖色，可以詮釋平靜的氛圍。

Point 2 使用裝飾色時要抑制色調

想在自然明亮感配色中增添層次感時，雖然也可以使用
裝飾色，但若使用過於強烈的色彩，可能會讓整體失去
自然風韻。請檢視整體視覺，賦予色彩適當的層次感。

使用裝飾色時，建議避免使用過於強烈的色彩。

Variations

用綠色整合畫面可展現樂活及環保主義

樂活※及環保主義是指意識到健康及環境的生活風格，要
表現這類風格時，可運用具一致性的綠色。特別是樂活
風，相當適合以高彩度及明度構成的自然明亮感配色。

綠色可詮釋健康的自然感及新鮮感，經常用於樂活或
環保主義的設計。

※「樂活（LOHAS）」是 Lifestyles Of He身alth And Sustainability 的簡稱，
意指健康是生活必需品，重視可維持、循環的環保生活風格。

運用昭和復古風配色展現懷舊感

詮釋昭和復古風※時，版面編排固然重要，但配色也不可輕忽。
建議使用多種暗濁色搭配淺色背景，可營造昭和時代的復古風。

※ 譯註：「昭和時代」是指是日本昭和天皇在位的時代，時間為西元 1926－1989 年。
現在仍有許多懷舊風的設計是沿用或模仿該時代的風格，稱為「昭和復古風」。

● 印象不太深刻
● 毫無復古感
● 缺乏懷舊感

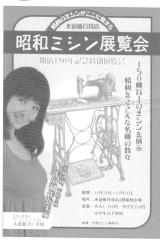

Good!
● 令人印象深刻
● 充滿復古感
● 具懷舊氛圍

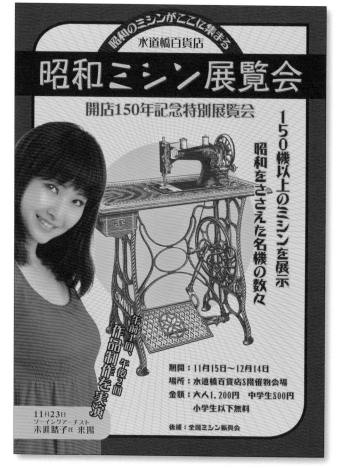

COLOR

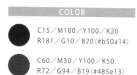

● C15／M100／Y100／K20
　R181／G10／B20 (#b50a14)

● C60／M30／Y100／K50
　R72／G94／B19 (#485e13)

● M30／Y100
　R250／G190／B0 (#fabe00)

● C80／M80／K30
　R60／G49／B123 (#3c317b)

● M20／Y40
　R252／G215／B161 (#fcd7a1)

序章 色彩的基礎

第1章 強調的配色

第2章 細膩的配色

第3章 表現感情的配色

第4章 1+2色的配色

附錄1 1+2色的標準製作

附錄2 2色的範例與樣本

何謂昭和復古風的配色

要表現古董時通常會使用令人聯想到木頭或皮革的色彩，而昭和復古風可運用這類人工製品經過多年變化的暗濁色來表現。建議在背景色覆蓋淡色或淺色，並挑選具色相差異的 2 色作為主色，可營造昭和復古感。

主要使用的色彩

背景及對比用色

主要使用的色彩只用 1 色也沒關係，若使用紅色與綠色等色相差異大的 2 色，效果也很好。背景色建議使用帶黃的色彩。

Point 1　不使用白與黑的配色

背景使用白色或將文字反白可展現俐落感，使用黑色則可讓整體顯得緊湊，兩者都是營造現代感的配色技巧。若要營造昭和復古感則相反，不使用白色和黑色，而要採用經年變化般的配色，就是訣竅所在。建議使用偏黃的淡色或淺色取代白底、使用深藍色或紫色取代黑色。

白色俐落、黑色緊湊，這兩色是營造現代感的元素。避免使用白色與黑色即可營造復古感。

Point 2　用強烈的 2 色配色營造復古風

1960 到 70 年代左右的工業製品及雙色印刷品經常使用強烈的 2 色配色，模擬此配色即可詮釋昭和復古感。

參考 60～70 年代的家電及雙色印刷品來配色。

Variations

使用 2 色分解或雙色調的照片

設計中若有使用到彩色照片，可能會過於現代感；若改用灰階照片又會缺乏衝擊性，這時可比照左頁範例，將 CMYK 全彩照片處理成符合配色需求的雙色調或 2 色分解效果，藉此模擬昭和復古感。有關雙色調及 2 色分解效果的介紹，可參照附錄的說明（→P135～）。因為只是暫時將圖片處理成雙色調或 2 色分解效果，日後仍可隨時回復成 CMYK 全彩來使用。

雙色調效果　　2 色分解效果

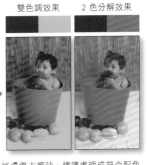

當彩色照片無法展現復古感時，建議處理成符合配色需求的雙色調或 2 色分解效果照片。

運用優雅風配色展現柔美氣質

營造出符合成熟女性、充滿魅力的優雅風配色。
建議以紅色與紫色為中心，搭配同色相的淡色作為對比。

- 缺乏女人味
- 看起來不夠優雅
- 沒有柔美的感覺

- 充滿女人味
- 看起來很優雅
- 畫面風格柔美

C20／M80／K10
R189／G72／B142 (#bd488e)

C60／M80／Y20
R126／G73／B133 (#7e4985)

M30／Y15
R247／G199／B198 (#f7c7c6)

C20／M30
R209／G186／B218 (#d1bada)

C20／M40／Y30
R209／G166／B161 (#d1a6a1)

何謂優雅風的配色

優雅風的配色是以稍微降低彩度的紅色（紅紫）與紫色為主，再使用這些色彩的淡色與米色作為對比。紅色與紫色的相乘效果可以詮釋女性化的柔美氛圍。無論用哪一色當作主色都無妨，但務必用另一色當作輔助色。

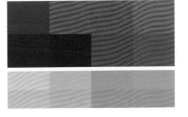

主要使用的色彩

背景及對比用色

從紅（紅紫）或紫中挑選 1 色當作主色，再從背景及對比用色中挑選 1～3 色來搭配。

Point 1　若提高彩度可提升女性魅力

稍微提高整體彩度可讓女性魅力隨之提升。若再進一步提高彩度，可變成性感與挑逗的配色（➡P093）。若是搭配茶色系的米色，則可表現成熟女性的魅力。

提高彩度也可提升女性魅力（左圖）。若搭配茶色系的米色，則變成饒富熟女風韻的魅力（右圖）。

Point 2　若提高明度可展現文雅氣質

若提高主色的明度並降低對比，可展現文雅氣質。若再使用稍藍的灰色，可營造高雅韻味。這裡須留意的是，若各色的配置失衡，反而會使畫面顯得陰沉鬱悶。

若提高明度並縮小色調差異，可展現文雅氣質。

Variations

男性化的優雅風格

要表現男性化的優雅風格時，多數情況只要用男性化的配色（➡P094、095）即可。倘若要表現出貴公子般的高雅形象，可使用亮藍綠色作為裝飾色，再搭配帶藍的灰及看似金色的茶色。這組配色可表現出年輕貴族男性所散發的優雅氣質。

採用偏藍的灰與金色配色，再以藍綠色作為裝飾色，可營造出年輕男性貴族的感覺。

運用都會風配色展現知性

使用多種帶有色調變化的冷色，以及組合白與黑的藍灰色。
這類都會風配色可以表現有智慧的感覺，令人感受到知性氣質。

● 畫面看起來雜亂無章
● 感覺不到知性
● 缺乏都會風

● 畫面看起來井然有序
● 給人聰明的感覺
● 具有都會風

COLOR

C0／M0／Y0／K0
R255／G255／B255（#ffffff）

C100／M70／Y20／K30
R0／G61／B115（#003d73）

C70／M15／K10
R43／G157／B211（#2b9dd3）

C10／K30
R185／G195／B201（#b9c3c9）

C60／Y40／K40／K100
R0／G0／B0（#000000）

何謂都會風配色

都會風配色基本上不用高彩度的色彩，而是採取冷色系的配色。以強烈的藍色與淺藍為基調，再以白和黑等無彩色增加整合性。想要提升協調感時，可使用略帶藍色的灰。左頁範例中雖然是亮灰色，但視情況也可以使用深灰色。

都會感的基本色

整合用色

協調用色

建議從基本色中挑出 2～3 色、整合用色中挑選白或黑或兩者都使用，必要時還可從協調用色中挑 1～2 色來搭配。

Point 1　灰色調可展現冷靜感

在整體畫面中活用灰色調，可醞釀出冷靜感。亮灰色可呈現出洗鍊的冷靜感，暗灰色則是穩重的冷靜感。

亮灰色能給人洗鍊冷靜的都會風。

暗灰色能給人穩重冷靜的都會風。

Point 2　偏黃與偏紅色調可賦予文化含意

在都會風的配色中若加入些許黃色調或紅色調，可賦予文化含意。若加入黃色調，可賦予嚴謹的文化含意；若加入紅色調，則變成傳統的文化含意。

加入黃色調可營造嚴謹文化的都會風。

加入紅色調可營造傳統文化的都會風。

Variations

加入裝飾色可增添時尚感

都會感的配色基本上是以冷色與無彩色為主，因此有時會給人冰冷的印象。建議可在重點處配置暖色來展現人情味，表現出冷峻中帶有時尚的感覺。

在都會感配色中適度加入紫紅色作為裝飾色，使原本冷調的畫面變得更活潑和時尚。

運用和風配色展現傳統感

和風的配色有多種形式，最具代表性的就是能感受到日本傳統文化的配色。
與季節感及慶典相關的配色也屬此類。

● 看起來不美味
● 感覺不到傳統文化
● 缺乏和風感

● 看起來美味
● 感受到日本傳統
● 有和風感

COLOR

C50／M80／Y100／K60
R79／G33／B2 (#4f2102)

C50／M80／Y100／K20
R130／G66／B33 (#824221)

C60／M30／Y100／K20
R104／G130／B38 (#688226)

C30／M40／Y80／K10
R179／G146／B65 (#b39241)

C60／M40／Y40／K100
R0／G0／B0 (#000000)

何謂和風配色

和風的配色是表現日本的文化，代表性的範例如左頁這類傳統老店的主題。還有其他主題也適合和風感配色，例如季節感及慶典等，基本上都是與自然一體化的配色。如右圖所示，這些日本傳統色大部分到現在仍廣為使用。

鳶色	茜色	臙脂色	櫨染	唐棣色	石竹色
朽葉	璃寬茶	鶯色	萌黃	青竹色	淺蔥色
藍色	桔梗色	海松色	利休鼠	鈍色	麴塵

日本傳統色是在日本文化發展過程中慢慢衍生出來的色彩，目前已有超過一千色的傳統色。

 Point 1　柔和感的和風配色

說到和風，很容易聯想到素雅的色彩，文化發展與大自然密切相關的日本，發展出多種柔和的色彩，搭配這些色彩也可形成和風配色。

暖色與偏紅冷色的淡雅配色。

將補色變淡因此容易整合的配色。

 Point 2　慶典活動用的和風配色

日本有著四季分明的環境，以及依季節與大自然融合的各種慶典活動，因此也發展出用來表現這些形象的和風配色，這類配色也可應用在其他設計中。

〔端午節〕
包括菖蒲花及葉片等色彩的強烈配色。

〔中秋節〕
表現月亮、夜晚、芒草剪影的配色。

Variations

華麗感的和風配色

素雅的和風配色能感受傳統優雅之美，與此相反的，也有華麗鮮艷的和風配色。右圖是使用如同和服紋樣中的搶眼鮮豔色組合。

和服常見這種傳統配色，以鮮紅色為主，搭配深藍色、亮茶色、看似金色的茶色、桃色等繽紛色彩。

運用民族風配色展現充沛活力

令人聯想到亞洲、中南美、非洲的民族風配色。
基本上是使用感覺熱情的低彩度暖色系，再於其中加入冷色或中間色。

● 看起來有點淒涼
● 感受不到民族風
● 無法傳達活力

Good!

● 看起來很熱鬧
● 感受得到民族風
● 能傳達出活力

COLOR

C40／M100／Y100／K10
R157／G29／B34 (#9d1d22)

C10／M90／Y90
R218／G57／B36 (#da3924)

C10／M65／Y85
R223／G117／B47 (#df752f)

C5／M10／Y50
R246／G228／B147 (#f6e493)

C75／M100／Y50／K15
R87／G33／B81 (#572151)

序章 色彩中的基礎

第 1 章 賦彩的角色

第 2 章 帶彩的緒色

第 3 章 表現感情的配色

第 4 章 1 + 2 色的配色

附錄 1　1 + 2 色的傳承套作

附錄 2　2 色的網頁概據來

何謂民族風配色

所謂的民族風雖然沒有限制特定地區，但一般人說到民族風都會聯想到亞洲、中南美、非洲等地區。配色方法是選擇多種令人聯想到熱情的暖色，改變色調後，加入冷色或中間色。

暖色的組合

加入的冷色（中間色）

選擇多種暖色，改變色調後，降低彩度並加入 1～2 色的冷色或中間色，即可呈現民族風的配色。

運用冷色和中間色改變形象

將配色中的暖色維持不變，藉由改變搭配的冷色或中間色，可使其保有民族風，同時又能改變視覺呈現。需要發展出類似設計時，這個方法相當好用。

一邊確認搭配色與暖色的對比，一邊調整其彩度。可用於發展出類似的設計。

彩度提高的民族風

民族風的基本作法是降低彩度，但是也有提高彩度的民族風配色。以右圖為例，使用高彩度的粉紅、綠、黃等傳統紋樣，加以規律配置，也可以表現民族風。

將高彩度的所有色相，清晰分明地規律配色，組成紋樣。

Variations

簡約感的民族風

民族風配色的基本原則是濃郁醇厚的用色，但隨著近年來簡約設計的風潮很盛行，用簡約形象來表現民族風也不足為奇。如上面所說將高彩度色彩規律配置，就是方法之一；此外亦可利用大面積的白色或淺色，搭配手繪圖來構成民族風。如右圖所示。

以手繪圖搭配大面積白色的簡潔設計來展現民族風。

運用甜點配色展現溫和甜美風

配色也可以用來表現味覺。單單以甜味為例，
就有「溫和的甜」與「濃郁的甜」。在此將介紹多種關於味覺的配色。

● 看不清楚甜點的介紹
● 感覺不到甜味
● 無法刺激食慾

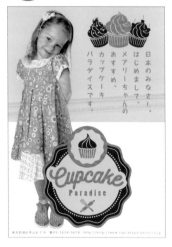

● 甜點的介紹清楚可見
● 感覺得到清淡甜味
● 讓人想吃吃看

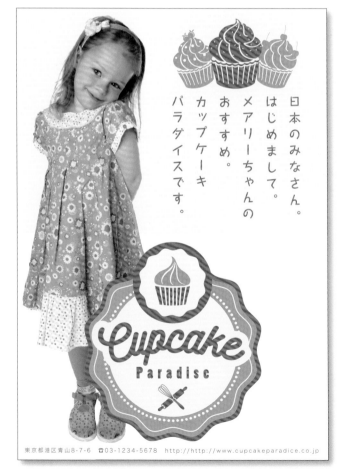

COLOR

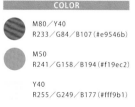

M80／Y40
R233／G84／B107 (#e9546b)

M50
R241／G158／B194 (#f19ec2)

Y40
R255／G249／B177 (#fff9b1)

序章 色彩學的基礎

第 1 章 感調的配色

第 2 章 施調的配色

第 3 章 表現感情的配色

第 4 章 1、2色的配色

附錄 1 1、2色的擴案實作

附錄 2 2色的範例速搜表

何謂表現味覺的配色

日本人將生理學上感受到的味覺劃分為甜、酸、鹹、苦和「鮮味(旨味)」等 5 種。除此之外，味覺印象中也包含辛香料的辣，以及酸甜等複雜的味覺。理解各種味道的配色印象後，也可以進一步應用在與食品無關的設計上。

甜						
酸						
鹹						
苦						
鮮味						
辣						
酸甜						

※ 譯註：「旨味 (旨み)」是日本人發明的味覺用語，是指食物的鮮味。

Point 1　關於味覺的配色基本上是取自食材

表現味覺的配色，基本上是使用該味覺來源的食材色彩。例如表現甜味大多取自甜點常用的色彩，表現酸味是來自檸檬等柑橘類水果，表現辣味則是以辛香料等形象為基準來配色。

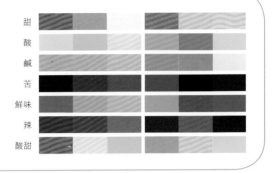

以辣的配色為例，基本作法就是使用辛辣料理用的辛香料色彩。

Point 2　濃醇甜味的配色

甜味的配色與其他味覺的配色稍有不同，只要藉由色調的變化即可輕鬆表現濃度。左頁範例是淺色配色，給人清甜的感覺；要表現濃厚的甜味時，只要賦予色調強烈的變化，即可表現出高濃度的甜味。

濃厚的甜味可用濃厚的暖色與高彩度的色彩來表現。

Variations

甜＋鹹 ≠ 鹹甜感配色

要表現綜合 2 種以上的味覺時，可先試著結合運用兩者的配色。例如本頁右上方表格中的「酸甜」味，是將「甜」和「酸」的配色加起來使用。然而，混和兩種味道的配色不一定侷限於兩種配色形象的加總。例如酸甜味讓人想到砂糖醬油，其實也可直接用茶色系來配色。

此圖並非甜＋鹹的配色，而是具「鹹甜感」的配色。

運用春天感配色展現喜悅氣氛

春天是漫長冬日結束後，花草開始萌芽生長的和煦季節，
同時也象徵著新年萬象更新，春天感配色的重點就是要表現這些感覺。

- 看起來不太像春天
- 感覺不夠溫和
- 缺乏歡欣喜悅感

- 有春天的氣氛
- 感覺溫和
- 感覺值得歡慶祝賀

COLOR

- C0／M0／Y0／K0
 R255／G255／B255 (#ffffff)

- M70／Y20
 R235／G109／B142 (#eb6d8e)

- C60
 R84／G195／B241 (#54c3f1)

- C50／Y100
 R143／G195／B31 (#8fc31f)

何謂春天感配色

令人聯想到桃花或櫻花的溫和粉紅、表現寧靜的嫩葉及天空的冷色，以及溫柔涵蓋整體的白色的組合，可形成春天感的配色，色調依主題調整。是女兒節、開學日等主題的設計中常用的配色。

設計也好、圖樣也好，只要使用此配色就能展現出春天氣氛。

Point 1 日本新年用的配色

在日本，新年雖然是冬天裡的節慶，但新年期間也稱為新春或初春，因為有期待春天到來的氣氛。因此要表現日本新年時，經常會使用春天感的配色。

春天感的配色，也可以用在新年節慶的活動設計中。

Point 2 歐美慣用的春天感配色

日本人習慣使用淺色及亮色來構成春天的配色，但在歐美地區，大多是使用彩度高的配色來代表春天。春天的英文「spring」原意有跳躍和奔跑的意思，因此在歐美是使用具雀躍感的配色。

歐美地區的春天配色，通常使用比日本彩度還高的色彩。

Variations

正式場合的春天感配色

左頁範例是針對新生入學的情境，若要以更正式的方式處理入學主題，則採取的配色形象也大不相同。比較正式的春天感配色，是使用象徵春意的粉紅系亮色，加上可聯想到正式的深藍色，必要時可加入用來聯繫兩者的淡藍色及粉紅色。

正式場合的春天感配色，以粉紅色和深藍色為主，並用淡藍色及粉紅色取得平衡。

運用夏天感配色展現清涼感

夏天感的配色，大致上可區分為冷、熱這兩種極端的方向。
在此將依序介紹這些表現夏天感的配色。

- 風格不像夏天
- 無法吸引人前往
- 缺乏清涼感

- 有夏天的氣氛
- 讓人很想前往
- 畫面具清涼感

COLOR

○ C0／M0／Y0／K0
R255／G255／B255（#ffffff）

○ C100
R0／G160／B233（#00a0e9）

● C90／M60
R0／G94／B173（#005ead）

何謂夏天感配色

要營造夏天感的配色，大致上有兩種方法。其中之一是如左頁般表現清涼感，另一種則是用炎熱來表現夏天。

清涼的表現

炎熱的表現

夏天感配色有清涼與炎熱這兩種極端的方向。

Point 1　表現炎熱的夏天感配色

夏天感配色雖然大多是表現清涼感，其實也可直接表現出夏天的炎熱。例如用紅色與橘色等暖色系搭配紫色，可呈現出炙熱難耐、炎炎夏日的感覺。

直接表現夏天炎熱的配色。

Point 2　運動風的夏天感配色

夏天也是運動會盛大展開的季節，因此也可用運動風的配色（➡P098、099）來表現。運動風的配色基本上是在清涼的配色中加入黃色。

運動風的配色也可用來表現夏天的活潑氣息。

Variations

夏日祭典和盂蘭盆節的配色

日本的夏天有夏日祭典和盂蘭盆節等節慶，這些祭典和節慶與一般夏天感的配色有所不同。夏日祭典建議使用明亮的所有色相，再以深藍色與黑色整合；盂蘭盆節則是使用嚴肅感的沉穩配色。

夏日祭典與盂蘭盆節等節慶，有著與夏天感配色截然不同的獨特配色。

運用秋天感配色展現清新雅韻

要表現秋天感時，可透過楓葉，或是在紅色及黃色中加入協調的綠，降低彩度來表現熟成。
配色重點在於表現出豐收感及涼爽感，以及瀰漫在空氣中的秋高氣爽。

- 不像秋天
- 感受不到雅致風韻
- 不夠神清氣爽

- 有秋天的氣氛
- 充滿雅致風韻
- 感覺神清氣爽

COLOR

M85／Y100／K30
R184／G54／B0 (#b83600)

C50／M80／Y100／K30
R118／G59／B27 (#763b1b)

C20／M20／Y100
R215／G194／B0 (#d7c200)

C50／M30／Y100／K30
R116／G125／B24 (#747d18)

C80／M55／Y100／K50
R38／G65／B27 (#26411b)

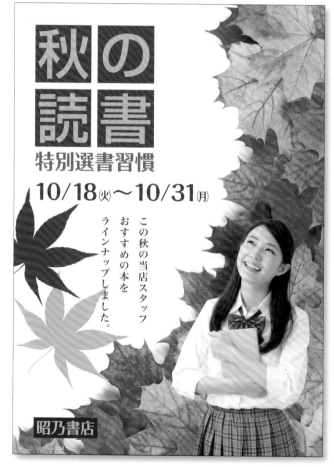

序章　色彩學假設基礎

第1章　協調的配色

第2章　強調的高中

第3章　表現感情的配色

第4章　1与2色的配色

附錄1　1与2色的標準做法

附錄2　2色的漸層漂亮印表

何謂秋天感配色

表現秋天感的配色，基本上是表現楓葉及穀物果實這類降低彩度的紅、黃、茶色。這些色彩就足以表現秋天，不足時可再搭配使用補色的綠並降低彩度。

楓葉及
穀物果實的色彩

補足用的綠色

從上方暖色中挑幾個色彩，不足時再從下方的綠挑 1～2 色。

Point 1　寂寥的秋天感配色

秋天除了會給人豐收熟成的印象，也會讓人聯想到接近冬天時的深秋寂寥。要表現這種秋天的寂寥感，可使用聯想到枯葉的茶色及無彩色，搭配降低彩度的紫色。

要表現寂寥的景象，可用茶色、無彩色、彩度低的紫色來表現。

Point 2　萬聖節的配色

萬聖節的基本配色是南瓜的橘色搭配妖怪的紫和黑色。若提高橘色和紫色的彩度，再運用黑色加以整合，可讓畫面看起來更協調。

橘色、紫色、黑色這 3 色，是萬聖節的基本配色。

Variations

中秋節及七五三的配色

日本的秋天有中秋節及七五三※等節慶活動。七五三與前面介紹的夏日祭典配色（➡P121）很類似，但是會稍微降低彩度營造嚴肅感。中秋賞月的配色為了表現出寧靜及略帶寂寥的形象，會使用明度高但略帶濁色的色彩。

※ 譯註：「七五三」是指每年的 11 月 15 日，家中若有 3 歲（男女童）、5 歲（男孩）、7 歲（女孩）的小朋友，要帶去神社感謝神明保佑、參拜祈福的活動。

秋天的節慶活動中，中秋賞月有寂寥兼具傳統的印象，七五三則要表現嚴肅的華麗感。

運用冬天感配色展現凜冽的空氣感

冬天除了必然的寒冷外，也有空氣清澈凜冽的感覺。
清澈帶透明感的配色，是冬天的基本配色。

● 配色不像冬天
● 感覺不夠寒冷
● 缺乏凜冽的空氣感

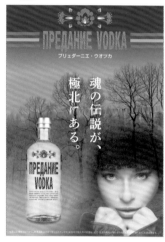

● 有冬天的氣氛
● 感覺嚴寒
● 感受到凜冽的空氣感

COLOR

C0／M0／Y0／K0
R255／G255／B255 (#ffffff)

C30／M10／K10
R175／G199／B224 (#afc7e0)

C60／M20
R101／G170／B221 (#65aadd)

C40／M50
R166／G136／B189 (#a688bd)

C50／M30／K50
R85／G102／B135 (#556687)

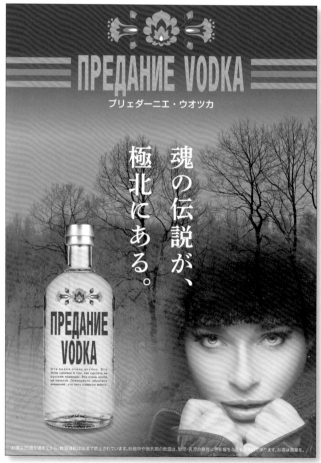

何謂冬天感配色

冬天乾冷且空氣凜冽清透，基本配色是使用略灰且明度高的冷色系整合。若將彩度降低、明度提高，會更有寒冷的感覺。若搭配使用茶色系，還能營造落葉與枯枝的感覺。

凜冽的空氣感

枯枝色彩

嚴寒色彩

冬天的配色，共通點是使用淺灰的冷色調。

聖誕節的配色

聖誕節的標準組合是以紅色、綠色搭配金色和銀色。若降低彩度可演繹成熟風味，突顯金和銀可展現奢華感。

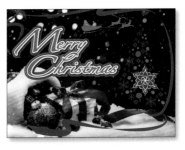

紅色和綠色是基本色，必要時可搭配使用金色和銀色。

情人節的配色

紅色和粉紅色及表現巧克力的茶色，是情人節的配色。與聖誕節相同，亦可搭配金色和銀色來呈現奢華感。

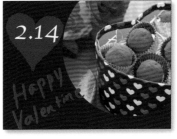

2.14

Happy Valentine

可用紅色、粉紅色和巧克力的茶色來表現。

Variations

藍色聖誕節

由於藍色 LED 燈的普及，聖誕節燈飾使用藍色統一的商業設施也隨之增加，因此亦可用藍色系整合的配色來協調地表現聖誕氣氛。像這樣，傳統的節慶也會隨環境等各種因素而產生變化，而有多元化的配色方式。

聖誕燈會活動的標題統一用藍色表現，可呈現出大家熟悉的聖誕氣氛。

四季的配色計畫

對定期發佈傳單等宣傳品的行業來說，善用季節感的設計，可為傳單塑造出優質的形象。

運用配色來表現季節感的方法，就如 P118～125 的解說。春天與秋天的配色可直接表現出季節感，而夏天除了能使用感覺到炎熱的配色，使用擺脫炎熱的涼感配色也很受歡迎。

至於冬天的配色則不一定只能使用感覺寒冷的配色，若直接把冬天用的配色用在宣傳品上，可能會因為這種寒冷感而無法促進銷售。

冬天的促銷品配色，不妨也可嘗試偏離冬天季節感的配色。

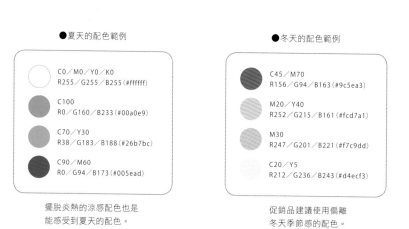

●春天的配色範例

C0／M0／Y0／K0
R255／G255／B255 (#ffffff)

M70／Y20
R235／G109／B142 (#eb6d8e)

C60
R84／G195／B241 (#54c3f1)

C50／Y100
R143／G195／B31 (#8fc31f)

●秋天的配色範例

M85／Y100／K30
R184／G54／B0 (#b83600)

C50／M80／Y100／K30
R118／G59／B27 (#763b1b)

C20／M20／Y100
R215／G194／B0 (#d7c200)

C50／M30／Y100／K30
R116／G125／B24 (#747d18)

春天及秋天是舒適的季節，建議直接使用能感受到季節的配色。

●夏天的配色範例

C0／M0／Y0／K0
R255／G255／B255 (#ffffff)

C100
R0／G160／B233 (#00a0e9)

C70／Y30
R38／G183／B188 (#26b7bc)

C90／M60
R0／G94／B173 (#005ead)

●冬天的配色範例

C45／M70
R156／G94／B163 (#9c5ea3)

M20／Y40
R252／G215／B161 (#fcd7a1)

M30
R247／G201／B221 (#f7c9dd)

C20／Y5
R212／G236／B243 (#d4ecf3)

擺脫炎熱的涼感配色也是能感受到夏天的配色。

促銷品建議使用偏離冬天季節感的配色。

第 4 章

1～2色的配色

印刷品並不一定都是全彩印刷。

只用1～2色印刷的成品，

雖然可能會顯得成本低廉，

但卻能表現出只用少數色彩才能呈現的感覺。

本章將學到只用1～2色就能效果絕佳的配色技巧。

用單色展現簡潔俐落

製作單色印刷品時，其實會變成「單色與紙張底色」的雙色配色。
通常會使用白色紙張印刷，因此配色會變成「白色＋1 色」。

● 不知該從何看起
● 難以留下印象
● 感覺不夠簡潔

● 視線集中
● 令人印象深刻
● 顯得簡潔俐落

COLOR

DIC 154
R224／G46／B118（#e02e76）

Point 1　CMYK 與特別色

單色印刷通常不是使用一般的 CMYK 油墨，而是使用特別色。特別色有多種色彩，其中有許多是無法用 CMYK 表現的。也有金色和銀色等特殊油墨。

DIC 色票®

色票是挑選特別色的工具，可參考本章最後的專欄。

Point 2　直接反映色彩本身的感覺

使用單色設計時，選擇的色彩本身具備的聯想或感覺，會直接反映在設計上。上例是用紅色表現熱情，若使用藍色則給人冷酷的印象。

藍色會給人冷酷的感覺。

控制單色的對比

印刷品其實是用網點來表現色彩，網點也能夠表現色階。
所謂的表現色階，其實就是控制明度。

- 元素參差不齊
- 色階不明顯
- 缺乏故事性

- 元素關係分明
- 感覺得到色階變化
- 具有故事性

COLOR

DIC 185・100%
R83／G84／B162（#5354a2）

DIC 185・80%
R118／G114／B180（#7672b4）

DIC 185・60%
R152／G147／B199（#9893c7）

DIC 185・40%
R186／G182／B218（#bab6da）

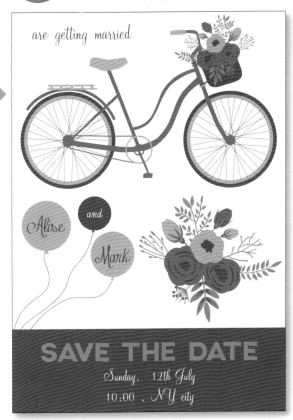

Point 1　印刷品的色階表現

印刷品的網點大小
可表現色階。單色
印刷時，可用 0%
（紙的顏色）到
100%（油墨的顏
色）來表現色階。

可用細微的網點大小變化來控制色階表現。

Point 2　注意特別色的明度

單色印刷的最低明度，
取決於使用的特別色所
具備的明度。若使用明
度高的特別色，由於接
近底色（白色），可能會
讓內容變得難以辨識。

使用明度高的特別色，導致內容難以辨識。

用雙色展現明快對比

挑選雙色印刷的配色時，首要條件就是對比。
藉由 2 種色彩的色相及色調變化，可讓配色顯得明快、訴求更明確。

● 視線難以停留
● 畫面缺乏生氣
● 主題難以理解

● 吸引目光
● 畫面感覺有活力
● 主題俐落明快

COLOR

DIC 592
R223／G46／B138（#df2e8a）

DIC 569
R254／G225／B0（#fee100）

Point 1　認識各種對比配色

範例中利用紅紫色系與黃色的補色對比，是能提高彩度的俐落配色。其他還有許多對比配色（➡P020、021）。

若改用明度對比，則視覺衝擊較低，但仍清楚明確。

Point 2　補色對比與明度對比的融合

也有融合 2 種以上對比的配色技法。在右圖中除了將上例補色對比中黃色的明度提高，還融入明度對比。是不必擔心暈影的配色。

與上例比較，稍微降低視覺衝擊力，但仍留下力量感。

序章　色彩學的基礎

第1章　協調的配色

第2章　強烈的配色

第3章　表現感情的配色

第4章　1～2色的配色

附錄1　1～2色的圖案製作

附錄2　2色的範例圖表

讓雙色同化展現鮮明感

色彩的同化現象，能讓相鄰的色彩看似相近。
只要理解使用技巧，就能減少雙色印刷的選色困擾。

- ● 插圖看起來很暗
- ● 感覺不清爽
- ● 插圖缺乏動感

- ● 插圖看起來更鮮明
- ● 用色感覺清爽
- ● 插圖具有動感

COLOR

● DIC N893
R0／G69／B136（#004588）

● DIC 67
R56／G190／B219（#38bedb）

^{Point}
1 認識各種色彩同化現象

範例中使用了深藍色和亮藍色的「色相同化」，以及明度及彩度同化的「複合同化」。同化現象可以結合使用，也可以單獨使用（➡P022）。

同化現象讓上方插圖比下方文字看起來更藍、更鮮明。

^{Point}
2 活用同化現象提高融合感

同化現象是讓色彩看似產生變化的現象，同一設計上使用相同色彩、兩種類型的同化，會讓視覺出現趣味及韻味。

運用相同色彩、兩種類型的同化，可展現趣味性。

用雙色調展現時尚品味

雙色調是用特別色與灰階圖疊印的印刷方式。

雙色調的色階表現比單色更豐富，可為照片增添獨特風味。

- 元素顯得零散
- 照片寓意不明
- 雅致感不足

- 元素具整合感
- 照片寓意深遠
- 富有時尚品味

COLOR

DIC424
R84／G119／B159 (#54779f)

DIC556
R94／G171／B196 (#5e5b56)

Point 1　照片的雙色調效果

將灰階圖用 2 版疊印的印刷效果就稱為雙色調，可呈現單色無法呈現的韻味。

範例中的照片是用雙色疊印來表現。

Point 2　可將照片表現得極致細膩

雙色調是疊色印刷，因此比單色更細緻，更能呈現細膩的色階表現。人像照也適用。

人像照很適合使用雙色調。

用 2 色分解與特別色的混色來展現新色

除了雙色調，也可以採取 2 色分解的手法來呈現照片。
若將特別色與 CMYK 油墨加以混色，可以打造出嶄新的色彩。

● 看起來不夠美味
● LOGO 不醒目
● 文字與照片不統一

● 看起來很美味
● LOGO 相當醒目
● 文字與照片具一體感

COLOR	
	DIC 638 R0／G164／B91 (#00A45B)
	DIC 156 R242／G68／B77 (#f2444d)
+ =	DIC 638・100%＋DIC 156・100% R94／G68／B66 (#5e4442)
+ =	DIC 638・50%＋DIC 156・30% R161／G170／B136 (#a1aa88)
+ =	DIC 638・10%＋DIC 156・40% R229／G181／B161 (#e5b5a1)

Point 1　照片的特別色與 2 色分解

要印刷彩色照片時，也可以只用 2 個特別色來呈現。刻意用特別色 2 色分解（➡P142、143）來呈現食品照片是很常見的手法。

此圖是 2 色分解前的照片。在範例中是分解成紅、綠 2 色。

Point 2　特別色的混色

特別色與 CMYK 的印刷一樣能混色表現。不過在電腦螢幕上模擬的色彩效果，實際印刷時經常無法完整呈現，使用時必須格外留意。

將特別色混色來拓展用色。

序章 色彩學的基礎

第 1 章 瞩測的配色

第 2 章 律動的配色

第 3 章 表現風格的配色

第 4 章 1～2 色的配色

附錄 1　1～2 色的檔案製作

附錄 2　1～2 色的範例色票表

使用特別色時務必確認色票

特別色大多能表現出 CMYK 油墨無法表現的色彩，其中也包含螢光色、金、銀等特殊色。但是，用軟體處理的特別色，並不一定能正確無誤地顯示或印出來。因此，當設計中有用到特別色時，請務必利用色票來確認色彩。日本常用的特別色色票有 DIC、TOYO INK、PANTONE 等不同品牌。各公司皆有販售整本的色票，可自行購買使用。

另外要注意的是，各家印刷廠所使用的油墨廠商不盡相同，若要交付特別色印刷的製作物，請務必提供色票核對，並事前先確認清楚。

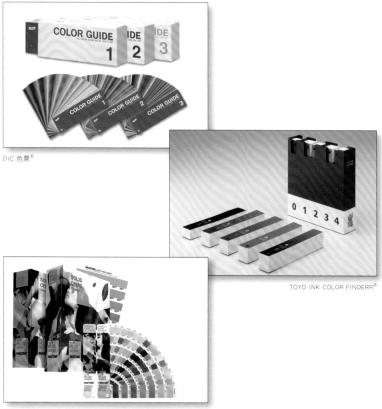

DIC 色票®

TOYO INK COLOR FINDERR®

PANTONE® FORMULA GUIDE Solid Coated & Solid Uncoated
PANTONE® SOLID CHIPS Coated & Uncoated

1～2色的檔案製作

想要製作1～2色的印刷檔案，
必須具備正確的製作知識。
本章將學習特別色的使用方法，
以及1～2色的照片處理方法。

※ 本章所刊登的特別色 CMYK、RGB 數值，是筆者自行計算的參考值。另外，由於
本書是以一般 CMYK 色彩 (非特別色) 印刷而成，無法在書上正確重現特別色。
筆者所提供的特別色數值，僅供您設定時使用的色彩參考，請善加靈活運用。

在 Illustrator 中使用特別色

Illutrator 不只能處理 CMYK 和 RGB 色彩，也可以用特別色製作設計檔案。
首先就來了解製作特別色印刷品的步驟及注意事項。

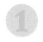 **先將特別色登錄為色票再使用**

❶ 在 Illustrator 中開啟「色票」
面板後，按右上角的 ▤ 鈕執
行『開啟色票資料庫 / 色表』
命令，選單中會包含多家廠商的
色票檔案（特別色套組）。可點
選需要的色票組合。

❷ 本例是開啟『DIC Color
Guide』色表，再從特別色表
中點選色票。若有已經決定好
要使用的特別色號碼，也可以
在「尋找」欄中輸入選用。
另外，按下色表面板右上角的
▤ 鈕，可切換成以清單顯示。

❸ 選取的特別色會新增至「色
票」面板。如果想要先降低特
別色的濃度再使用，可如圖開
啟「顏色」面板用滑桿來調整
或輸入百分比數值。

若有事先決定好要
使用的特別色號碼，
也可在此輸入選用。

可在此切換成清單
檢視方式。

點選的色票會新增至
「色票」面板。

想要降低特別色
濃度時，可開啟
「顏色」面板，移
動滑桿或輸入百
分比數值 (%)。

序章 色彩的基礎知識

第1章 強勢的色彩

第2章 華麗的配色

第3章 表達感情的配色

第4章 1～2色的配色

附錄1 1～2色的檔案製作

附錄2 2色的範例圖表

 將灰階檔案轉換為特別色（維持百分比 ※ ）

❶ 若需要將灰階檔案轉換為特別色，第一步是為了避免混有其他顏色，要先全部選取起來，執行『編輯／編輯色彩／轉換為灰階』命令。

❷ 比照左頁的步驟，將要使用的特別色新增到「色票」面板。接著全選工作區域中的所有物件，然後按下「控制」面板的「重新上色圖稿」鈕。
開啟面板後，請下拉「預設集」，選擇「1 色工作…」，然後在開啟的交談窗中設定「資料庫：文件色票」。

❸ 雙按「重新上色圖稿」交談窗中「新增」區的色塊，開啟「檢色器」交談窗，選取先前新增的特別色。最後按下「確定」鈕，即可完成變更。

❶

即使是看似灰階的檔案，也可能有摻雜其他顏色。請務必先執行『轉換為灰階』這個步驟。

❷

全選後按下「重新上色圖稿」鈕。

設定「預設集：1 色工作…」。

設定「資料庫：文件色票」。

❸

雙按「新增」區的色塊。

選取先前新增的特別色。

※ 轉換後的百分比若出現小數點，則四捨五入為整數。

在 Illustrator 中建立特別色的混色

與 CMYK 的印刷相同，特別色也可以混合使用。
在 Illustrator 中建立特別色的混色需要花點工夫，以下將說明製作方法。

① 用「色彩增值」模式混合

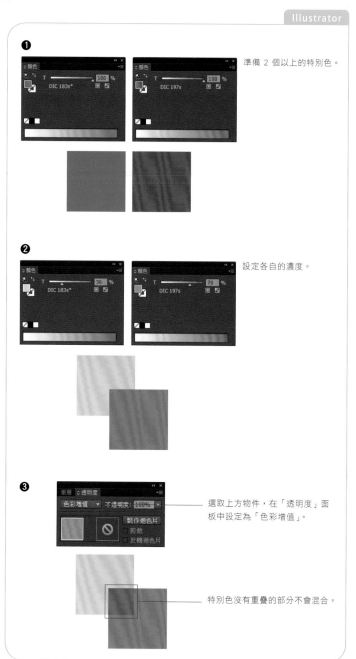

❶ 準備 2 個以上的特別色，並套用在物件上。

準備 2 個以上的特別色。

❷ 調整各自想要混合的濃度百分比後，將 2 個物件重疊。

設定各自的濃度。

❸ 選取上方的物件，在「透明度」面板將「漸變模式」設定為「色彩增值」。沒有重疊的部分就不會混合。

選取上方物件，在「透明度」面板中設定為「色彩增值」。

特別色沒有重疊的部分不會混合。

 使用「疊印」屬性混合

❶ 取代「色彩增值」的作法，是在「屬性」面板中設定「疊印」，也可以得到一樣的混合效果。請開啟「屬性」面板，其中有「疊印填色」與「疊印筆畫」兩種選擇。

❶

除了「色彩增值」，設定疊印也可得到混合效果。面板中有「疊印填色」與「疊印筆畫」兩種選擇，可設定其中一項或兩者都勾選。

❷ 設定疊印後，印刷時雖然可印出混合效果[※]，但可能會與螢幕上所看到的顏色有差異。
若要模擬輸出結果，可勾選『檢視／疊印預視』命令。

❷

選取上方物件後，勾選『檢視／疊印預視』命令。

※ 在軟體中設定好的疊印效果不一定都能呈現在印刷品上。有設定疊印時，請務必明確清楚地告知合作的印刷廠。

 利用外觀面板混合

Illustrator 的「外觀」面板可替同一物件設定多個「填色」與「筆畫」。
要混合色彩時，請在外觀面板新增 2 種「填色」，然後將位於上方的「填色」不透明度設定成「色彩增值」或「重疊」模式，即可使色彩混合。

在「外觀」面板設定「色彩增值」的例子。

在「外觀」面板設定「重疊」的例子。

將全彩照片轉換成灰階照片

利用 Photoshop 把全彩照片轉成灰階的方法很多，結果也不盡相同。
底下將說明最適當的灰階照片作法。

 使用「調整」面板的「黑白」模式

❶ 照片中若包含圖層，請先將影像平面化。此外，以下的設定適用於 RGB 圖像，若是 CMYK 圖像，請先執行『影像／模式／RGB 色彩』命令轉換色彩模式。
完成上述設定後，請按下「調整」面板的「黑白」鈕。

❷ 開啟「內容」面板來調整為灰階。一開始會先變更為 Photoshop 預設的灰階。
可試著按下「自動」鈕、從「預設集」嘗試各種濾鏡，或是拖曳色桿，調整為最符合理想狀況的灰階照片。

❸ 用上述方法調整後的照片，即使看起來變成灰階，仍保留全彩照片的資訊（在「背景」圖層）。最後請將影像平面化，然後執行『影像／模式／灰階』命令，轉換為灰階照片。

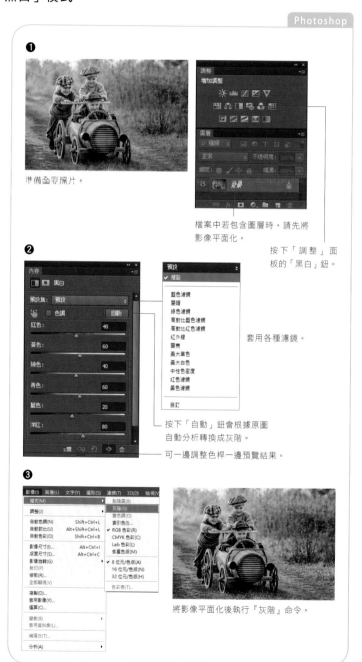

❶ 準備全彩照片。

檔案中若包含圖層時，請先將影像平面化。

按下「調整」面板的「黑白」鈕。

❷ 套用各種濾鏡。

按下「自動」鈕會根據原圖自動分析轉換成灰階。

可一邊調整色桿一邊預覽結果。

❸ 將影像平面化後執行『灰階』命令。

序章 色彩的基礎

第1章 協調的配色

第2章 華麗的配色

第3章 表達感情的配色

第4章 1~2色的配色

附錄1 1～2色的檔案製作

附錄2 2色的設計與圖表

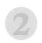 使用「調整」面板中的色版混合器

❶ 使用「色版混合器」來轉換色彩時，也與左頁轉「黑白」的步驟相同。不同的是此方法可套用於 CMYK 影像。

請先將全彩照片平面化，然後按下「調整」面板的「色版混合器」鈕。

❷ 請先勾選「單色」項目，然後再試著從「預設集」套用看看各種濾鏡、或是調整色桿，調整為最符合理想的灰階圖。

最後請將影像平面化，然後執行『影像／模式／灰階』命令轉換為灰階。

❶ 按下「調整」面板的「色版混合器」鈕。

❷ 勾選「單色」項目。

套用各種濾鏡。

可一邊調整色桿一邊預覽結果。

為何不可以直接執行『影像／模式／灰階』命令來轉成灰階照片？

若是彩色照片，直接執行『影像／模式／灰階』命令來轉換成灰階並不會發生問題。然而並非所有的圖像都能夠以此方法取得理想的轉換結果。

這是因為色相與彩度的資訊會在轉換過程中遺失，若有明度相近的顏色，可能會變得不易區別。另外，藉由細微的調整，可製作出主題明確的灰階照片。

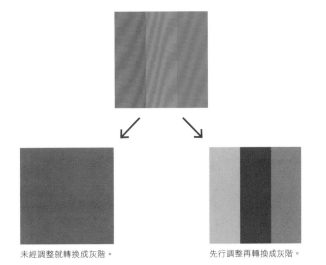

未經調整就轉換成灰階。　　先行調整再轉換成灰階。

將灰階照片轉換成雙色調

雙色調是將灰階照片用特別色重疊印刷出來的技法。
比起光用 1 色，雙色調會有更豐富的色階表現，可讓照片蘊含獨特風味。

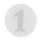 雙色調照片的製作方法

❶ 先比照上個單元的說明，將照片轉成灰階照片，再執行『影像／模式／雙色調』命令（請注意：只有 8 位元的灰階影像才能轉換為雙色調。）。

❷ 在「雙色調選項」交談窗中，下拉「類型」選擇「雙色調」項目，交談窗中就會出現 2 種油墨的設定區域。
預設的油墨是黑和白，請按下油墨圖示開啟「檢色器」，接著要將它們變更為想要使用的特別色。

❸ 按下「檢色器」面板的「色彩庫」鈕，在開啟的「色彩庫」面板中，將「色表」變更為要使用的油墨。若在面板中操作滑桿，亦可切換特別色。
若有事先指定好想要使用的特別色，雖然沒有輸入欄位，但若直接在選取顏色時輸入數字仍可切換至想要的特別色。

❹ 本例使用 DIC641 和 DIC490
兩種特別色的雙色調。

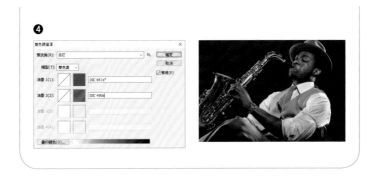

② 調整雙色調的色階曲線

套用雙色調後,也可以降低 2
色油墨其中一色的色調,這種
作法也很常見。
請按下「雙色調」面板中的曲
線圖示,在開啟的「雙色調曲
線」交談窗中調整曲線即可。

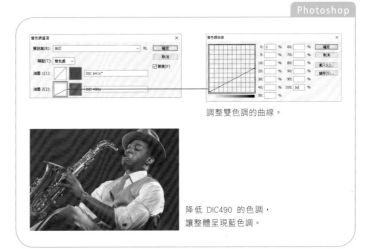

調整雙色調的曲線。

降低 DIC490 的色調,
讓整體呈現藍色調。

③ 雙色調的各種調整技巧

若選擇明亮的特別色,由於雙
色調對比低,建議把雙色調曲
線調成強烈,可提高層次感。
另外,若反轉其中一個顏色的
曲線,可變成分別使用 2 色替
亮部、暗部上色的視覺效果。

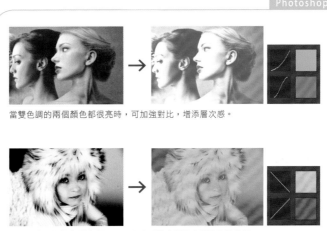

當雙色調的兩個顏色都很亮時,可加強對比,增添層次感。

反轉其中一個顏色的色調,可呈現分別替亮部與暗部上色的效果。

將全彩照片分解成 2 色

要將彩色照片調整成 2 色，除了雙色調外，還有 2 色分解的方法。
若能有效運用，可讓照片變得比全彩時更有味道。

① 從 CMYK 中挑選 2 色來使用

❶ 首先說明最簡單的 2 色分解圖作法。首先請將照片轉成 CMYK 模式，然後開啟「色版」面板。

❶

首先將照片轉成 CMYK 模式。

開啟「色版」面板。

❷ 刪除「黃」及「黑」的色版，變成只有「青」和「洋紅」色版。

❷

刪除「黃」色版及「黑」色版。

變成只有「洋紅」和「青」色版的照片。

❸ 用「青」和「洋紅」輸出的色版分別用特別色印刷，就變成特別色 2 色分解的印刷品。

❸

「青」用 DIC2560 印刷。

「洋紅」用 DIC564 印刷。

❹ 除了照片，設計元素也可只用「青」和「洋紅」來製作，也可使用油墨的混色。

❹

 →

照片以外的元素全部只用「青」和「洋紅」來製作。也可使用混合油墨。

 當黃色與黑色色版有重要內容時的調整法

❶ 若有重要內容位於「黃」及「黑」色版時，就不宜比照左頁刪除這兩個色版。

❷ 請開啟兩個空白新檔案，皆設定為灰階模式，然後分別將照片的色版內容複製到新檔案的圖層中（請比照右圖，將「青」與「黑」放在同一個檔案、「黃」與「洋紅」放在同一個檔案）。接著使用「色彩增值」模式，讓「青」與「黑」混合、「洋紅」與「黃」混合後，再將兩個檔案都執行『影像平面化』命令。可視需求調整「不透明度」。

最後把「青」＋「黑」製作的圖像複製到原彩色照片的「青」色版，「洋紅」＋「黃」製作的圖像複製到「洋紅」色版，並刪除「黃」與「黑」色版，即可完成如右圖的 2 色圖像。

❶
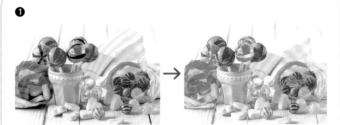
如果用左頁的方法，右後方的黃色條紋和糖果上的黑色圖樣會消失。

❷

另開灰階圖檔，將「青」與「黑」色版複製過去、用色彩增值模式混合，再拷貝回原圖的「青」色版；將「洋紅」與「黃」色版複製過去、用色彩增值模式混合後，再拷貝回原圖的「洋紅」色版，最後刪除用不到的黃色與黑色色版。
用這個方式製作 2 色圖像就不會遺失過多色彩資訊。

 將照片色彩變換為雙色調特別色

請複製「青」與「黃」色版，然後刪除其他所有的色版。
接著按面板右上角的 鈕開啟面板選單，執行『色版選項』命令，在「顏色指示」區設定為「特別色」（➡P142）。
請注意，在設定特別色後，最後存檔時要將「存檔類型」設定為「Photoshop DCS 2.0」※。

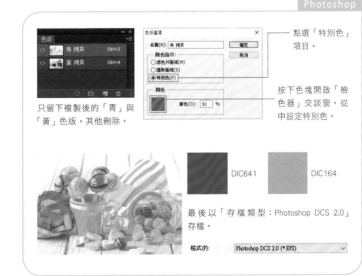
只留下複製後的「青」與「黃」色版，其他刪除。

點選「特別色」項目。

按下色塊開啟「檢色器」交談窗，從中設定特別色。

DIC641　　DIC164

最後以「存檔類型：Photoshop DCS 2.0」存檔。

格式(F): Photoshop DCS 2.0 (*.EPS)

※ 為求慎重，請事先與印刷廠確認是否支援此存檔類型。

將彩色照片分解成 5 色

若需要製作 CMYK 外加 1 色的 5 色印刷檔案，可如下將照片分解成 5 色。
這個技法可讓照片的色域變廣，色階表現更豐富。底下將介紹 5 色分解的範例。

1 製作 CMYK ＋螢光粉紅的 5 色圖像

❶ 包含螢光色的圖像，鮮豔度
將格外提升。
請準備好 CMYK 模式的照片，
然後複製「洋紅」色版。

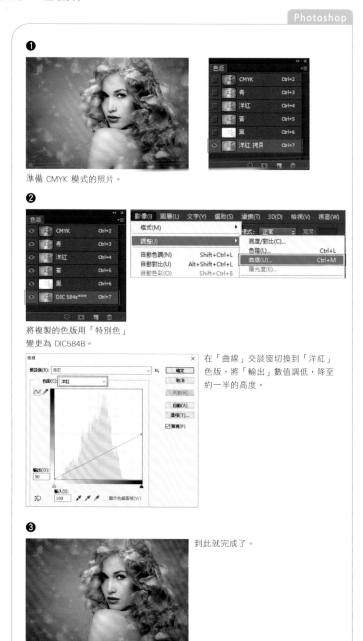

❶

準備 CMYK 模式的照片。

❷ 比照上一頁的方法，將複製
的色版用「特別色」變更為螢光
粉紅的 DIC584B。

目前的粉紅色過強，因此
DIC584B 增加的部分要調整
「洋紅」色版來抑制強度。

請執行『影像／調整／曲線』命
令，如圖切換到「洋紅」色版來
調整顏色。

❷

將複製的色版用「特別色」
變更為 DIC584B。

在「曲線」交談窗切換到「洋紅」
色版，將「輸出」數值調低，降至
約一半的高度。

❸ 用軟體模擬的螢光粉紅色在
實際印出之前，無法預料會印成
何種顏色，使用時請多方嘗試。
另外，使用 5 色分解時可能會
因特別色而改變製作方法。在此
介紹的只是其中一種例子。

❸

到此就完成了。

將灰階照片分解成 4 色

看似灰階的照片，其實可能是用 CMYK 的 4 色印刷而成。
將這類灰階照片的 4 色分解的技法，尤其適合用來表現黑色事物。

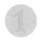 **製作灰階照片的 4 色分解檔案**

❶ 準備一張灰階的照片，然後執行『影像／模式／CMYK 色彩』命令。

❶

這類黑色商品圖，特別適合製作灰階的 4 色分解檔案。

轉換為「CMYK 色彩」。

❷ 用『影像／模式／CMYK 色彩』命令轉換的圖，是以 Photoshop 的色彩設定為基準來變更，若要使用其他描述檔轉換，可執行『編輯／轉換為描述檔』命令來轉換 。

❷

在「轉換為描述檔」交談窗中下拉「描述檔」也可設定其他各種 CMYK 設定。

※ 各家印刷廠使用的描述檔不盡相同，轉換 CMYK 時建議先詢問合作的印刷廠是否有建議的描述檔。

單色、灰階、雙色調照片

攝影用語中的黑白照，常被認為是指具備白到黑色階（包含灰色）的照片；
然而數位影像領域中的黑白照，就是指「僅包含白色或黑色」的照片。

在數位影像領域中，照片裡若具有白到黑等多種灰色色階變化的色彩，就稱
為灰階照片。

單色調照片原本就是指「只用單一顏色的深淺來表現」的照片，因此無彩色
的灰階照片當然也算是單色調照片。任何具彩度的照片，只要是光用單一色
相的深淺來表現，就可以算是單色調照片。

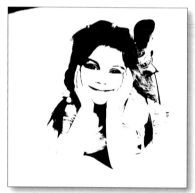

數位影像中的黑白照（只有黑白色）

數位影像中的灰階照片（攝影用語是黑白照）
※ 灰階照片也算是單色調照片。

單色調照片

2色的範例與圖表

在電腦上製作雙色印刷品時，
印出來的色彩究竟會如何變化，
光從檔案其實難以想像。
本附錄提供多種特別色雙色印刷的模擬結果，
供您在製作雙色印刷檔案時用來參考。

DIC572　　DIC156

採用雙色印刷的目的大多是為了降低成本，但現在也有不少設計師活用 2 色來詮釋嶄新的設計表現。

採用雙色印刷的目的大多是為了降低成本，但現在也有不少設計師活用 2 色來詮釋嶄新的設計表現。

採用雙色印刷的目的大多是為了降低成本，但現在也有不少設計師活用 2 色來詮釋嶄新的設計表現。

採用雙色印刷的目的大多是為了降低成本，但現在也有不少設計師活用 2 色來詮釋嶄新的設計表現。

2 色分解效果

雙色調效果

半色調

半色調

DIC640　　DIC114

採用雙色印刷的目的大多是為了降低成本，但現在也有不少設計師活用 2 色來詮釋嶄新的設計表現。

採用雙色印刷的目的大多是為了降低成本，但現在也有不少設計師活用 2 色來詮釋嶄新的設計表現。

採用雙色印刷的目的大多是為了降低成本，但現在也有不少設計師活用 2 色來詮釋嶄新的設計表現。

採用雙色印刷的目的大多是為了降低成本，但現在也有不少設計師活用 2 色來詮釋嶄新的設計表現。

2 色分解效果

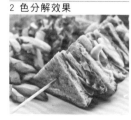

雙色調效果

半色調

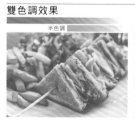

半色調

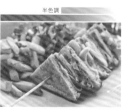

※ 本附錄是將特別色轉換為一般 CMYK 色彩後印刷而成，會與實際用特別色印刷的效果有差異，在此僅供視覺形象聯想參考用。

DIC184　　　　DIC165

採用雙色印刷的目的大多是為了降低成本，但現在也有不少
設計師活用 2 色來詮釋嶄新的設計表現。

採用雙色印刷的目的大多是為了降低成本，但現在也有不少
設計師活用 2 色來詮釋嶄新的設計表現。

採用雙色印刷的目的大多是為了降低成本，但現在也有不少
設計師活用 2 色來詮釋嶄新的設計表現。

採用雙色印刷的目的大多是為了降低成本，但現在也有不少
設計師活用 2 色來詮釋嶄新的設計表現。

2 色分解效果

雙色調效果

半色調　　　　　　半色調

DIC176　　　　DIC162

採用雙色印刷的目的大多是為了降低成本，但現在也有不少
設計師活用 2 色來詮釋嶄新的設計表現。

採用雙色印刷的目的大多是為了降低成本，但現在也有不少
設計師活用 2 色來詮釋嶄新的設計表現。

採用雙色印刷的目的大多是為了降低成本，但現在也有不少
設計師活用 2 色來詮釋嶄新的設計表現。

採用雙色印刷的目的大多是為了降低成本，但現在也有不少
設計師活用 2 色來詮釋嶄新的設計表現。

2 色分解效果

雙色調效果

半色調　　　　　　半色調

序章　色彩學的基礎

第 1 章　協調的配色

第 2 章　強調的配色

第 3 章　表現感情的配色

第 4 章　1、2色的配色

附錄 1　1、2色的檔案製作

附錄 2　2色的範例與圖表

DIC143　　　DIC48

採用雙色印刷的目的大多是為了降低成本，但現在也有不少
設計師活用 2 色來詮釋嶄新的設計表現。

採用雙色印刷的目的大多是為了降低成本，但現在也有不少
設計師活用 2 色來詮釋嶄新的設計表現。

採用雙色印刷的目的大多是為了降低成本，但現在也有不少
設計師活用 2 色來詮釋嶄新的設計表現。

採用雙色印刷的目的大多是為了降低成本，但現在也有不少
設計師活用 2 色來詮釋嶄新的設計表現。

2 色分解效果

雙色調效果

半色調

半色調

DIC581　　　DIC41

採用雙色印刷的目的大多是為了降低成本，但現在也有不少
設計師活用 2 色來詮釋嶄新的設計表現。

採用雙色印刷的目的大多是為了降低成本，但現在也有不少
設計師活用 2 色來詮釋嶄新的設計表現。

採用雙色印刷的目的大多是為了降低成本，但現在也有不少
設計師活用 2 色來詮釋嶄新的設計表現。

採用雙色印刷的目的大多是為了降低成本，但現在也有不少
設計師活用 2 色來詮釋嶄新的設計表現。

2 色分解效果

雙色調效果

半色調

半色調

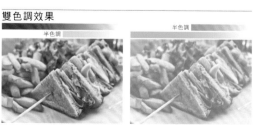

※ 本附錄是將特別色轉換為一般 CMYK 色彩後印刷而成，會與實際用特別色印刷的效果有差異，在此僅供視覺形象聯想參考用。

序章 色彩意象的基礎

第1章 協調的配色

第2章 強烈的配色

第3章 表現感情的配色

第4章 1+2色的配色

學習！1+2色的填塗製作

附錄2 2色的範例與圖表

DIC634

DIC124

採用雙色印刷的目的大多是為了降低成本，但現在也有不少
設計師活用 2 色來詮釋嶄新的設計表現。

採用雙色印刷的目的大多是為了降低成本，但現在也有不少
設計師活用 2 色來詮釋嶄新的設計表現。

採用雙色印刷的目的大多是為了降低成本，但現在也有不少
設計師活用 2 色來詮釋嶄新的設計表現。

採用雙色印刷的目的大多是為了降低成本，但現在也有不少
設計師活用 2 色來詮釋嶄新的設計表現。

2 色分解效果

雙色調效果

半色調

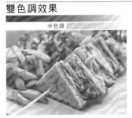

半色調

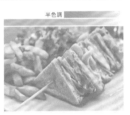

DIC171

DIC164

採用雙色印刷的目的大多是為了降低成本，但現在也有不少
設計師活用 2 色來詮釋嶄新的設計表現。

採用雙色印刷的目的大多是為了降低成本，但現在也有不少
設計師活用 2 色來詮釋嶄新的設計表現。

採用雙色印刷的目的大多是為了降低成本，但現在也有不少
設計師活用 2 色來詮釋嶄新的設計表現。

採用雙色印刷的目的大多是為了降低成本，但現在也有不少
設計師活用 2 色來詮釋嶄新的設計表現。

2 色分解效果

雙色調效果

半色調

半色調

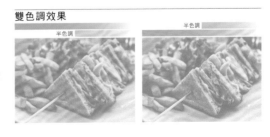

※ 本附錄是將特別色轉換為一般 CMYK 色彩後印刷而成，會與實際用特別色印刷的效果有差異，在此僅供視覺形象聯想參考用。

DIC389　　　　DIC25

採用雙色印刷的目的大多是為了降低成本，但現在也有不少
設計師活用 2 色來詮釋嶄新的設計表現。

採用雙色印刷的目的大多是為了降低成本，但現在也有不少
設計師活用 2 色來詮釋嶄新的設計表現。

採用雙色印刷的目的大多是為了降低成本，但現在也有不少
設計師活用 2 色來詮釋嶄新的設計表現。

採用雙色印刷的目的大多是為了降低成本，但現在也有不少
設計師活用 2 色來詮釋嶄新的設計表現。

2 色分解效果

雙色調效果

半色調　　　　　　　　　　　　　　　半色調

DIC362　　　　DIC436

採用雙色印刷的目的大多是為了降低成本，但現在也有不少
設計師活用 2 色來詮釋嶄新的設計表現。

採用雙色印刷的目的大多是為了降低成本，但現在也有不少
設計師活用 2 色來詮釋嶄新的設計表現。

採用雙色印刷的目的大多是為了降低成本，但現在也有不少
設計師活用 2 色來詮釋嶄新的設計表現。

採用雙色印刷的目的大多是為了降低成本，但現在也有不少
設計師活用 2 色來詮釋嶄新的設計表現。

2 色分解效果

雙色調效果

半色調　　　　　　　　　　　　　　　半色調

※ 本附錄是將特別色轉換為一般 CMYK 色彩後印刷而成，會與實際用特別色印刷的效果有差異，在此僅供視覺形象聯想參考用。

DIC292　　　　DIC7

採用雙色印刷的目的大多是為了降低成本，但現在也有不少
設計師活用 2 色來詮釋嶄新的設計表現。

採用雙色印刷的目的大多是為了降低成本，但現在也有不少
設計師活用 2 色來詮釋嶄新的設計表現。

採用雙色印刷的目的大多是為了降低成本，但現在也有不少
設計師活用 2 色來詮釋嶄新的設計表現。

採用雙色印刷的目的大多是為了降低成本，但現在也有不少
設計師活用 2 色來詮釋嶄新的設計表現。

2 色分解效果

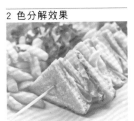

雙色調效果

半色調　　　　　　　　　　半色調

DIC532　　　　DIC90

採用雙色印刷的目的大多是為了降低成本，但現在也有不少
設計師活用 2 色來詮釋嶄新的設計表現。

採用雙色印刷的目的大多是為了降低成本，但現在也有不少
設計師活用 2 色來詮釋嶄新的設計表現。

採用雙色印刷的目的大多是為了降低成本，但現在也有不少
設計師活用 2 色來詮釋嶄新的設計表現。

採用雙色印刷的目的大多是為了降低成本，但現在也有不少
設計師活用 2 色來詮釋嶄新的設計表現。

2 色分解效果

雙色調效果

半色調　　　　　　　　　　半色調

※ 本附錄是將特別色轉換為一般 CMYK 色彩後印刷而成，會與實際用特別色印刷的效果有差異，在此僅供視覺形象聯想參考用。

序章　色彩學的基礎

第 1 章　協調的配色

第 2 章　強烈的配色

第 3 章　表現激情的配色

第 4 章　1 + 2 色的配色

附錄 1　1 + 2 色的提案製作

附錄 2　2 色的範例與圖表

參考文獻

《伊登色彩論》（ヨハネス・イッテン色彩論／美術出版社）

《數位色彩指南》（デジタル色彩マニュアル／CREO）

《色彩設計、配色原則》（色彩デザイン・配色のルールを学べる本／SOCYM）

《配色形象學》（配色イメージワーク／講談社）

《JADGA 教科書 – VISUAL DESIGN-第 1 卷 平面、色彩、立體構成》（六曜社）

作者簡介

大里浩二

THINKSNEO 股份有限公司 執行董事

大阪藝術大學 約聘講師

東京工藝大學 約聘講師

東京美術學校 約聘講師

日本設計學會會員

意匠學會會員

日本印刷技術協會 DTP 專家認證委員

活躍於廣告、CI、Web、書籍設計等多重領域的藝術總監。

對設計理論、色彩理論的造詣深厚，也承接以學校講師為主的專門書企劃、撰寫及演講工作。

著作：

《專家教你 DTP 的必殺技》（プロが教える DTP のキメ技／Mainichi Communications）

《版面編排 Illustrator 教室》（レイアウト Illustrator 教室／WORKS） 等書

共著：

《圖解視覺 DTP 辭典》（図解ビジュアル DTP 事典／Mainichi Communications）

《優美版型的教科書》（やさしいレイアウトの教科書／MdN）

《學設計 3 文字與字體設計》（デザインを学ぶ 3 文字とタイポグラフィ／MdN） 等書

監修：

《希望大家熟記的設計、編排基本原則》（すべての人に知っておいてほしい デザイン・レイアウトの基本原則／MdN）

《希望大家熟記的配色基本原則》（すべての人に知っておいてほしい 配色の基本原則／MdN） 等書

感謝您購買旗標書，
記得到旗標網站
www.flag.com.tw
更多的加值內容等著您…

<請下載 QR Code App 來掃描>

1. FB 粉絲團：旗標知識講堂

2. 建議您訂閱「旗標電子報」：精選書摘、實用電腦知識
搶鮮讀；第一手新書資訊、優惠情報自動報到。

3. 「更正下載」專區：提供書籍的補充資料下載服務，以及
最新的勘誤資訊。

4. 「旗標購物網」專區：您不用出門就可選購旗標書!

買書也可以擁有售後服務，您不用道聽塗說，可以直接
和我們連絡喔!

我們所提供的售後服務範圍僅限於書籍本身或內容表達
不清楚的地方，至於軟硬體的問題，請直接連絡廠商。

● 如您對本書內容有不明瞭或建議改進之處，請連上旗標
網站，點選首頁的 讀者服務 ，然後再按右側 讀者留言版 ，
依格式留言，我們得到您的資料後，將由專家為您解答。
註明書名 (或書號) 及頁次的讀者，我們將優先為您解答。

學生團體	訂購專線：(02)2396-3257 轉 362
	傳真專線：(02)2321-2545
經銷商	服務專線：(02)2396-3257 轉 331
	將派專人拜訪
	傳真專線：(02)2321-2545

國家圖書館出版品預行編目資料

OX 學會好色計：設計人一定要懂的配色基礎事典 /
大里浩二 作；謝薾鎂 譯 --
臺北市：旗標，2018.03　面；　公分

ISBN 978-986-312-468-9 (平裝)

1. 色彩學

963　　　　　　　　　　　　　106012592

作　　者／大里浩二

翻譯著作人／旗標科技股份有限公司

發 行 所／旗標科技股份有限公司

　　　　　台北市杭州南路一段15-1號19樓

電　　話／(02)2396-3257(代表號)

傳　　真／(02)2321-2545

劃撥帳號／1332727-9

帳　　戶／旗標科技股份有限公司

監　　督／陳彥發

執行企劃／蘇曉琪

執行編輯／蘇曉琪

美術編輯／林美麗

封面設計／古鴻杰

校　　對／蘇曉琪

新台幣售價：360 元

西元 2018 年 3 月初版

行政院新聞局核准登記-局版台業字第 4512 號

ISBN　978-986-312-468-9

Original Title; Design wo Manabu Subete no Hito
ni Okuru Color to Haishoku no Kihon Book
by Koji Osato. copyright © 2016 Koji Osato.
Originally published in Japan by Socym Co., Ltd.
This Complex Chinese edition is published in 2017 by
Flag Publishing Co., Ltd., with the rights arrangement
of Rico Komanoya, Tokyo, Japan